一本書讀懂美的歷程

art history with charts

# 用年表學藝術史

中村邦夫

楓書坊

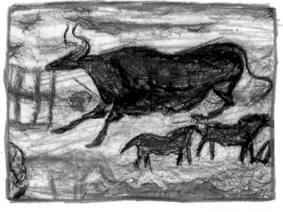

拉斯科洞窟壁畫

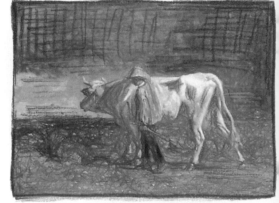

巴比松派畫作

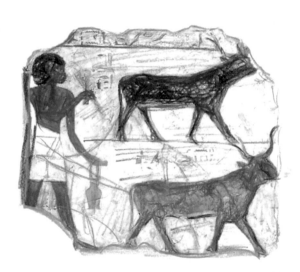

古埃及壁畫

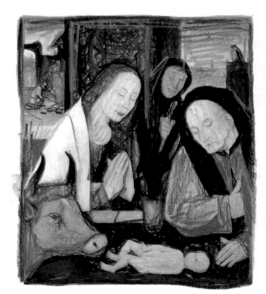

基督教畫作

# 前言
Prologue

拉斯科洞窟的野牛壁畫
是如何演變成浸在福馬林的牛大體？

## 現代藝術（印象）

喬治亞·歐姬芙（Georgia O'Keeffe）的油畫

畢卡索（Pablo Picasso）的集合藝術

## 當代藝術（體驗）

安迪·沃荷（Andy Warhol）的絲網印刷

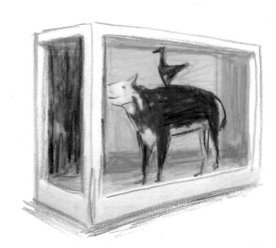

達米恩·赫斯特（Damien Hirst）的牛屍福馬林作品

　　藝術史是條巨河。許多小水滴匯集成細流，再逐漸集結成遼闊的河川。河川成形後又出現了許多分支，因應各地區的環境產生變化。只要能夠掌握河川整體的流動，就能一窺整個藝術史。毋須拘泥於常識、知識與名稱，先憑自己的雙眼與頭腦來理解這條巨河的「流域」，相信任何人都能夠輕鬆徜徉於藝術之海中。

　　原始的藝術，是「儀式」與「祈禱」的一部分，隨著文明逐漸發展，便開始用來表現「教誨」以宣揚宗教信仰。到了現代，藝術的內涵又演變成表達人心的「印象」，成為傳知內在的管道，大幅增加鑑賞的價值。當代則進化出「體驗型藝術」，採用更加前衛的表現手法刺激感官。

　　本書透過獨特的視角與見解繪製圖表，帶領各位一起俯瞰整個藝術史並加以解說。由於書中內含許多個人的考察，所以各位在閱讀本書時，不妨當作休閒娛樂的一環，不必以嚴肅的學習觀點看待。

中村邦夫

# 循環的藝術史
## Circulation of Art History

西洋藝術史經常反覆上演，例如文藝復興或新古
典主義就崇尚古埃及與羅馬文化；拉斐爾前派將
拉斐爾以前的藝術視為理想，致力於回歸正統。
立體主義與現代雕刻是從最原始的藝術作品發
想，從中探索出新的表現手法。藝術史無論何時，
都走不出永遠循環的宿命。

原始藝術

美索不達米亞

埃及

希臘

羅馬

拜占庭

羅馬式藝術

古希臘／羅馬復興

哥德式藝術

文藝復興

北方文藝復興

風格主義

巴洛克藝術

洛可可藝術

新古典主義

浪漫主義

現實主義

拉斐爾前派

象徵主義

裝置藝術

新表現主義

極簡主義

觀念藝術

普普藝術

新達達主義

對原始的憧憬

抽象表現主義

超現實主義

達達主義

抽象藝術

未來主義

立體主義

表現主義

野獸派

先知派

印象派

巴比松派

# 美術史入門

art history with charts

# Contents

## 第1章　西洋藝術
Western art

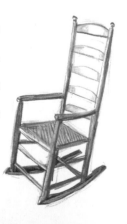

##  第2章 日本藝術
### Japanese art ......... 79

※本書插圖與圖片均取自作者著作。

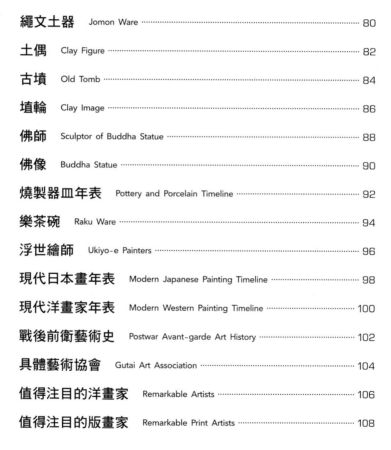

## 西洋藝術的源流
# 古代女神像
Venus Figurines

要追溯美的原點，就是女神像了。其中最有名的是在奧地利出土，西元前兩萬年左右舊石器時代的「維倫朵夫的維納斯」，在世界各地也挖掘出不少類似的女神像。這些女神像對古希臘與羅馬藝術造成莫大影響，成為西洋藝術的源流。

### 豐饒女神

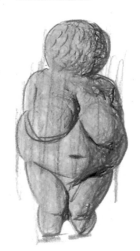 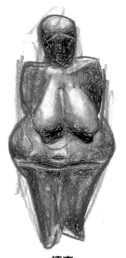 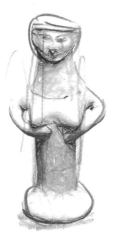 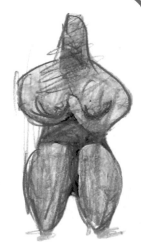

| 奧地利 | 捷克 | 以色列 | 美索不達米亞 |
|---|---|---|---|
| 約西元前20,000年 | 約西元前29,000-25,000年 | 約西元前800年 | 約西元前5,000年 |

### 舞蹈女神

 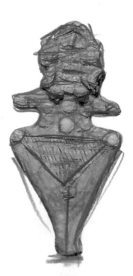 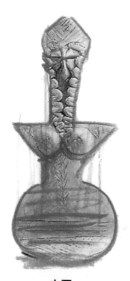

**西台**
約西元前1,200年

**中亞**
約西元前2,000年

**埃及**
約西元前3,500年

## 象徵女神

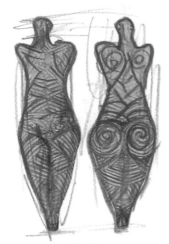

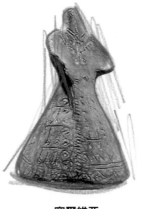

**塞爾維亞**
約西元前 1,500 年

**羅馬尼亞**
約西元前 5,000 年

## 異形女神

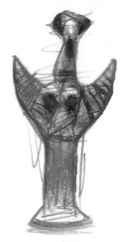

**希臘**
約西元前 1,300 年

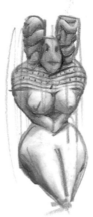

**印度河流域**
約西元前 3,000 年

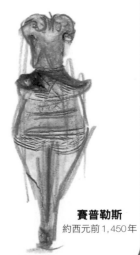

**賽普勒斯**
約西元前 1,450 年

## 日常女神

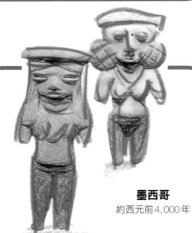

**墨西哥**
約西元前 4,000 年

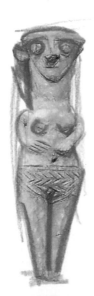

**賽普勒斯**
約西元前 1,400 年

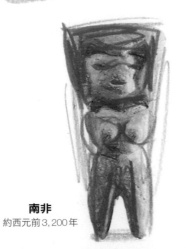

**南非**
約西元前 3,200 年

# 世界建築史概略

History of Architecture

歷史建築物源自於埋葬死者的指標性建築設施，像金字塔等層層疊砌的塔類建築，原本便屬於「墳墓」。分別列出「西洋」、「東洋」與「伊斯蘭」從古至今的建築物，會發現隨著時代更迭，建築也不斷變化成長，儼然就像持續進化的生物一般。

美索不達米亞的
塔廟（神塔）

古埃及的金字塔

古希臘

新石器時代的石棚墓
（支石墓）

古羅馬

印度的卒塔婆
（佛塔）

中國的塔

拜占庭建築

伊斯蘭建築

初期基督教建築

文藝復興建築

現代建築

羅馬式建築

哥德式建築

日本的塔

日本城

當代建築

# 文藝復興／風格主義年表

Renaissance / Mannerism Timeline

文藝復興的藝術，是從宗教畫作逐漸轉變至個人風格展現。

成熟期時創作表現漸趨誇張，也會大幅拉伸人體，因此又稱「風格主義」。

| 1300 | 1400 | 1500 | 1600 |
| --- | --- | --- | --- |

契馬布埃　約1240-1302　義大利 哥德藝術

喬托　約1266-1337　義大利 文藝復興

布魯涅內斯基　1377-1446　義大利 文藝復興

唐那提羅　約1386-1466　義大利 文藝復興

安吉利科　約1390-1455　義大利 文藝復興

楊·凡·艾克　約1395-1441　尼德蘭畫派

馬薩其奧　1401-1428　義大利 文藝復興

菲利普·利皮　1406-1469　義大利 文藝復興

法蘭契斯卡　1412-1492　義大利 文藝復興

安德烈亞·曼特那　1431-1506　義大利 文藝復興

安德烈亞·德·委羅基奧　1435-1488　義大利 文藝復興

波堤切利　約1445-1510　義大利 文藝復興

佩魯吉諾　約1448-1523　義大利 文藝復興

波希　約1450-1516　低地國 哥德藝術

達文西　1452-1519　義大利 文藝復興

杜勒　1471-1528　德國 文藝復興

老盧卡斯·克拉納赫　1472-1553　德國 文藝復興

米開朗基羅　1475-1564　義大利 佛羅倫斯畫派

喬久內　約1476-1510　義大利 威尼斯畫派

拉斐爾　1483-1520　義大利 文藝復興

提香　1488-1576　義大利 威尼斯畫派

瓦沙利　1511-1574　風格主義

丁托列多　1518-1594　威尼斯畫派

老布勒哲爾　約1525-1569　北方文藝復興

格雷克　1541-1614　西班牙 風格主義

達文西用《維特魯威人的人體圖》表現出了黃金比例。

杜勒非常重視自然觀察。

因《藝苑名人傳》聞名的瓦沙利，很擅長母題誇張的「風格主義」表現手法。

格雷克的風格是用色強烈，以及拉伸得相當細長的身體。

# 巴洛克／洛可可年表

Baroque / Rococo Timeline

進入17世紀後，開始流行過度裝飾與明暗表現，相當強調躍動感。

此時的繪畫更具戲劇效果，法國宮廷也開始發展出奢華的洛可可樣式。

| 1500 | 1600 | 1700 | 1800 |
|---|---|---|---|

卡拉瓦喬 `1571-1610` 義大利巴洛克

魯本斯 `1577-1640` 尼德蘭 巴洛克

拉·圖爾 `1593-1652` 法國 巴洛克

普桑 `1594-1665` 法國 巴洛克

法蘭西斯科·德·祖巴蘭 `1598-1664` 西班牙 巴洛克

范戴克 `1599-1641` 尼德蘭畫派、巴洛克

維拉斯奎茲 `1599-1660` 西班牙 巴洛克

巴托洛梅·埃斯特班·穆里羅 `1617-1682` 西班牙 巴洛克

霍赫 `1629-1677` 荷蘭

華鐸 `1664-1721` 法國 洛可可

提也波洛 `1696-1770` 義大利 威尼斯畫派、洛可可

霍加斯 `1697-1764` 英國 洛可可

夏丹 `1699-1779` 法國 寫實主義

法蘭索瓦·布雪 `1703-1770` 法國 洛可可

莫里斯·康坦·德·拉圖爾 `1704-1788` 法國 洛可可

托瑪斯·庚斯博羅 `1727-1788` 英國

福拉歌納德 `1732-1806` 法國 洛可可

大衛 `1748-1825` 法國 新古典主義

弗里德里希 `1774-1840` 德國 浪漫主義

威廉·透納 `1775-1851` 英國 浪漫主義

安格爾 `1780-1867` 法國 新古典主義

傑利柯 `1791-1824` 法國 浪漫主義

德拉克洛瓦 `1798-1863` 法國 浪漫主義

另類畫家卡拉瓦喬，其風格締造「卡拉瓦喬風格」的風潮，會使用極富戲劇效果的明暗對比。

洛可可盛行的時代，講究富感官刺激與裝飾性的藝術，而法國畫家法蘭索瓦·布雪更是因宮廷畫家身分，享盡榮華富貴。

# 文藝復興

歌頌自然與個性的時代

Renaissance

文藝復興意指15世紀以義大利佛羅倫斯為中心流行的「古典復興」運動，這個時期確立了遠近法、明暗法與解剖學等，可謂新一代藝術史的起源。

文藝復興首位建築師
### 布魯涅內斯基
Filippo Brunelleschi／1377 - 1446

義大利的金匠、雕刻家，人稱「文藝復興首位建築師」，代表作為聖母百花聖殿。

天使般的畫家
### 安吉利科
Fra Angelico／約 1390 - 1455

虔誠的態度贏得了天使的美稱，擅長繪製散發靜謐優美光芒的宗教畫。

好友

影響

影響

文藝復興初期的
超級寫實主義者
### 唐那提羅
Donatello／約 1386 - 1466

文藝復興初期的代表性義大利雕刻家、金匠，以寫實優美的風格，其雕刻裝飾在眾多建築中獨樹一格。

劇場型宗教畫的巨匠
### 法蘭契斯卡
Piero della Francesca／1412 - 1492

15世紀烏姆布利亞畫派的畫家，筆下宗教畫的世界猶如戲劇舞台。對後世畫家如法國巴爾蒂斯、日本有元利夫等人影響深遠。

朋友

早逝的天才畫家
### 馬薩其奧
Masaccio／1401 - 1428

27歲即英年早逝，卻對其他藝術家產生莫大影響的天才。與唐那提羅、布魯涅內斯基並列初期文藝復興三傑。

影響

甜美的文藝風格
### 波堤切利
Sandro Botticelli／約 1445 - 1510

以明確的輪廓線與細膩表現聞名的初期文藝復興畫家，也是菲利普·利皮的徒弟，多半描繪宗教畫或以神話為題材。

細緻甜美的用色
### 菲利普·利皮
Fra Filippo Lippi／1406 - 1469

將世俗與感官刺激融合在一起的15世紀佛羅倫斯派代表畫家。最有名的軼事是與修女私奔，可見其波瀾壯闊的人生。

徒弟

**優美的官能畫風**
## 佩魯吉諾
Perugino／約1448 - 1523

烏姆布利亞畫派的畫家，在委羅基奧的工作室學習。畫風優雅且風情萬千，對徒弟拉斐爾影響甚鉅。

**偉大的義大利導師**
## 安德烈亞・德・委羅基奧
Andrea del Verrocchio／1435 - 1488

佛羅倫斯最受歡迎的畫室主人，以畫家、雕刻家、建築師、金匠身分活躍。

徒弟

徒弟

徒弟

**知識淵博的天才美男子**
## 拉斐爾
Raffaello Santi／1483 - 1520

文藝復興的指標性畫家，以詩意畫風聞名。經營大規模的工作室，卻在37歲時英年早逝。

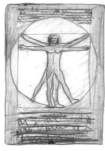

影響

**萬能天才創作者**
## 達文西
Leonardo da Vinci／1452 - 1519

以《最後的晚餐》《蒙娜麗莎》等巨作聞名於世的天才畫家兼發明家，同時活躍於藝術與科學這兩個領域，並留下許多重要成就。

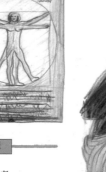

影響

影響

競爭對手

**建築詩人**
## 米開朗基羅
Michelangelo Buonarroti／1475 - 1564

代表作品包括大衛像等雕像、西斯汀禮拜堂的穹頂畫，雕刻師兼畫家，人稱「藝術之神」的文藝復興巨人。

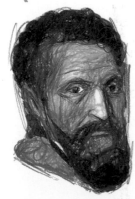

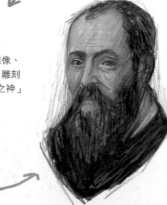

**Mr.藝術史**
## 瓦沙利
Giorgio Vasari／1511 - 1574

米開朗基羅的徒弟，是風格主義的先驅，也是彙整著名藝術家生平事蹟的《藝苑名人傳》的作者。

徒弟

## 細緻描寫與夢幻美學

# 北方文藝復興

Northern Renaissance

北方文藝復興,是指15世紀以降於
低地國(現在的比利時、荷蘭)、德
國等地流行的文藝復興運動。相較於
義大利藝術的壯闊,北方文藝復興的
風格則較沉靜精緻。

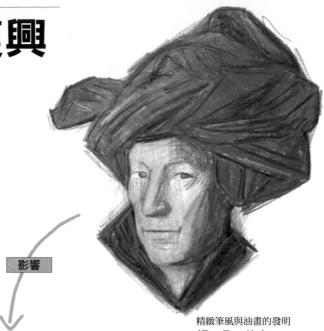

影響

精緻筆風與油畫的發明
### 楊・凡・艾克
Jan van Eyck／約1395 - 1441

以宛如閃耀光輝的用色與細緻筆觸
聞名,並確立了油畫的技術。是低
地國之一勃艮第公國的宮廷畫家,
據說也是斜向配置身體的肖像畫構
圖創始者,對日本洋畫家岸田劉生
影響甚鉅。

極富感官刺激的裸女像
### 老盧卡斯・克拉納赫
Lucas Cranach／1472 - 1553

講究官能與美的創作者,薩克森選
侯國的宮廷畫家。筆下的女性腰細
肩窄,乳房小巧渾圓,四肢修長但
是線條奇特,勾勒出獨特的感官刺
激。無論自己還是工作室的作品,
均印有標章(紋章),是成功打造品
牌的商業型畫家。

競爭對手

精緻的宗教畫與版畫
### 杜勒
Albrecht Durer／1471 - 1528

以筆觸精細聞名的德國畫家,是金匠
的兒子,留下了許多精緻版畫與水彩
畫。喜歡珍奇異獸,畫有許多相關素
描。據說最初使用的簽名,是由名字
的字首字母A與D組成。

影響

寫實的肖像畫
### 小漢斯·霍爾拜因
Hans Holbein／1497 - 1543

以肖像畫猶如照片般逼真而聞名的
德國畫家，多半繪製肖像畫、聖母
子像等宗教畫，同時他也是有名的
「錯視技法」畫家，只要換個角度就
能讓原本扭曲的畫像變正常。同名
的父親老漢斯·霍爾拜因也是畫家。

影響

詭譎的幻想世界
### 波希
Hieronymus Bosch／約 1450 - 1516

畫作中總是塞滿奇特的怪物，以寓
意深遠聞名的低地國畫家。作品多
半以聖經寓言故事為主題，特徵是
會讓人聯想到超現實主義的奇幻畫
風。常畫的母題為人類罪孽深重的
墮落、瘋狂與情慾，代表作為《人
間樂園》，對布勒哲爾等後世畫家
影響深遠。

影響

農民畫與深遠寓意
### 老布勒哲爾
Pieter Bruegel／約 1525 - 1569

以富含寓意的風俗畫與巴比倫塔聞名
的畫家，為了與同名的長子區別，一
般通稱「老布勒哲爾」。早期的版畫
作品深受波希影響，而後作畫主題多
為農家生活，因此人稱「農民畫家」。

# 文藝復興畫家的生平圖表
## Life Chart of Renaissance Artists

無論藝術家身處什麼樣的時代，想要徹底解開作品的含義，關鍵始終在於創作者的人生。這裡要以淺顯易懂的圖解，說明畫家天才波瀾萬丈的一生。

被遺忘約400年之久的畫家？

## 波堤切利
Sandro Botticelli／約 1445 - 1510

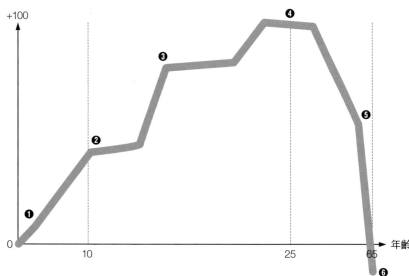

❶ 皮革鞣製工匠之子。由於兄長很胖，所以取了「小桶＝波堤切利」的綽號為，本名是亞歷山德羅·菲力佩皮。
❷ 十多歲時在菲利普·利皮身邊學習。
❸ 與很受歡迎的委羅基奧工作室合作。
❹ 25 歲左右獨立，在麥第奇家族贊助下活躍 20 年。
❺ 晚年畫風丕變成神祕主義。
❻ 終身未娶，65 歲獨自去世。

疑為同性戀而遭逮捕？

## 達文西
Leonardo da Vinci／1452 - 1519

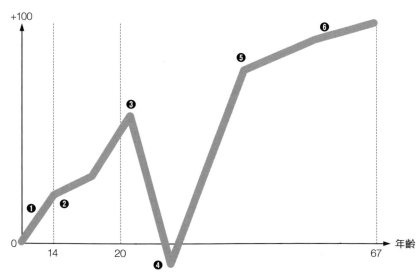

❶ 公證人之子。
❷ 14 歲開始在委羅基奧的工作室學習。
❸ 20 歲左右與老師委羅基奧一起繪製《基督受洗》。
❹ 曾因同性戀嫌疑遭逮捕，而後獲釋。
❺ 在米蘭為魯多維柯·史佛札工作。
❻ 晚年住在法國，67 歲逝世。

曾有工作過勞而精神不穩的時期？
## 米開朗基羅
Michelangelo Buonarroti／1475 - 1564

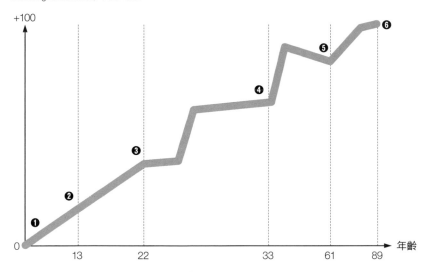

❶ 村長的兒子，1歲就被寄養在石匠家。
❷ 13歲起向畫家吉爾蘭達拜師學藝。
❸ 22歲左右，即創作出代表作《聖殤》。
❹ 33歲繪製西斯汀禮拜堂的穹頂畫，費時約4年。
❺ 61歲創作《最後的審判》，費時約5年。
❻ 晚年擔任聖伯多祿大殿的總建築師，89歲逝世。

死因為縱慾過度的風流男子？
## 拉斐爾
Raffaello Santi／1483 - 1520

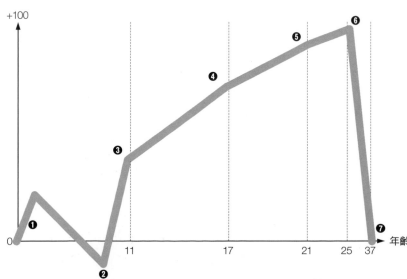

❶ 畫家之子，從小就接受英才教育。
❷ 8歲母喪，11歲父喪。
❸ 11歲師事畫家佩魯吉諾。
❹ 17歲獨立，成立工作室。
❺ 21歲踏入佛羅倫斯，受達文西與米開朗基羅影響。
❻ 25歲搬到羅馬，創作梵諦岡的壁畫，一舉躍升為明星藝術家。
❼（據説）因縱慾過度拖垮身體，37歲即離世。

# 光與影的躍動
# 巴洛克
Baroque

16世紀後半至18世紀流行的藝術樣式，特徵是戲劇性的構圖、充滿動態感的表現。其中卡拉瓦喬畫風逼真，魯本斯以用色鮮豔與過度裝飾為特徵，維拉斯奎茲則擅長寫實嚴肅的宗教畫。

## 義大利

光影畫家
### 卡拉瓦喬
Michelangelo Merisi da
Caravaggio／1573 - 1610

義大利畫家，以超高明的寫實技巧與戲劇化的明暗對比聞名，專門描繪聖俗融合的獨特宗教畫。宛如影像般的寫實人體與光影表現，對後來的巴洛克帶來極大影響。

## 比利時

影響

國王的畫家
### 彼得・保羅・魯本斯
Peter Paul Rubens／1577 - 1640

以戲劇性的構圖、激烈的人物動作以及華麗用色為特徵，是17世紀的代表性畫家。曾經營大規模的工作室，同時也是一名活躍的外交官。

影響

徒弟

戲劇性的用色
### 桂爾契諾
Guercino／1591 - 1666

特色為強烈明暗對比的17世紀波隆那畫家，本名是喬瓦尼・弗朗切斯科・巴爾比耶里。由於他有斜視，因此便以義大利文的「斜視」（Guercino）作為筆名。

魯本斯的美男子徒弟
### 范戴克
Anthony van Dyck／1599 - 1641

尼德蘭出身的17世紀畫家，以義大利、英格蘭宮廷畫家的身分活躍。其肖像畫作用色明亮且飽含巴洛克式的躍動，對後世帶來相當大的影響。

## 荷蘭

**影響**

**影響**

光與影的演繹專家
### 林布蘭
Rembrandt van Rijn／1606 - 1669

17世紀的荷蘭繪畫巨匠，特徵是
強烈的光影對比，人稱「光之魔術
師」。作品主題多元化，包括肖像
畫、聖經主題與神話等。

西班牙宮廷畫家
### 維拉斯奎茲
Diego Velázquez／1599 - 1660

年僅24歲就成為宮廷畫家的17世
紀西班牙天才，受到提香與魯本斯
影響，同時也追求專屬於自己的寫
實主義。

**影響**

藍色的鍊金術
### 維梅爾
Johannes Vermeer／1632 - 1675

17世紀荷蘭畫家，運用暗箱等當時的
最新技術作畫，並以寫實主義聞名。留
下的作品並非宗教畫或歷史畫，而是細
膩描繪日常景致的風俗畫。

**影響**

**影響**

## 法國

描繪夜之寂靜的畫家
### 拉‧圖爾
Georges de La Tour／1593 - 1652

謎樣的畫家，筆下人物像總是從黑暗
中浮現，神祕感十足。畫風有別於巴
洛克特有的戲劇化表現，總是散發靜
謐的氣息。

# 描繪看不見的世界
# 象徵主義
Symbolism

19世紀後半的藝術運動，橫跨詩篇、文學、音樂、繪畫等廣闊的範疇。對浪漫主義、拉斐爾前派、先知派影響深遠，畫家表現出肉眼不可見的世界與靈魂。

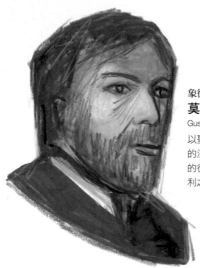

象徵主義的先驅
## 莫羅
Gustave Moreau／1826 - 1898

以聖經與神話為題材，描繪奇幻世界的法國象徵主義先驅畫家。向安格爾的徒弟夏塞里奧學習繪畫，並在義大利之旅中確立了奇幻畫風。

影響

夢與奇幻的宇宙
## 魯東
Odilon Redon／1840 - 1916

法國象徵主義畫家，以夢幻的用色描繪無意識下的世界，本名是 Bertrand-Jean Redon。大量使用粉彩，並疊上鮮豔精緻的色彩粒子。創作母題除了花卉等植物外，還包括許多奇特的怪物。

影響

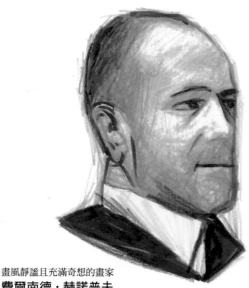

畫風靜謐且充滿奇想的畫家
## 費爾南德·赫諾普夫
Fernand Khnopff／1858 - 1921

受莫羅影響，為象徵主義傾倒的比利時畫家，藉由夢境般的世界觀以及神祕筆觸，確立了獨特的樣式。畫中模特兒多半是他相當溺愛的妹妹瑪格麗特。

影響

奇妙的群像表現
## 費迪南·霍德勒
Ferdinand Hodler／1853 - 1918

瑞士畫家，以帶有神話、感傷意涵的風景畫聞名。將新藝術運動中的高度裝飾性運用在群像表現，確立了新的樣式美學。一筆一畫仔細勾勒出19世紀末充滿不安的氣氛。

# 文學藝術集團

# 拉斐爾前派

Pre-Raphaelite Brotherhood

由英國年輕藝術家於1848年組成的團體，追求的是拉斐爾之前繪畫的直率與單純。他們以溼壁畫般的畫風，搭配強烈的用色，描繪基督教主題與神話，確立了獨特的風格。

維多利亞時代的代表性評論家
### 羅斯金
John Ruskin／1819 - 1900

19世紀英國極具代表性的知名藝術評論家。非常欣賞特納，同時也是特納的贊助者，並執筆撰寫讚美中世紀歌德藝術的《建築的七盞明燈》、《威尼斯之石》等書，是拉斐爾前派的精神支柱。年輕的妻子艾菲後來與米雷再婚，成為當時的醜聞。

**影響**

**影響**

拉斐爾前派的創始成員
### 羅賽蒂
Dante Gabriel Rossetti／1828 - 1882

以亞瑟王傳說、聖經、莎士比亞等文學作品為主題，終生繪製散發憂愁氣質的美女。羅賽蒂心愛的模特兒珍，後來與威廉・莫里斯（William Morris）結婚。米雷的《歐菲莉亞》模特兒伊莉莎白・錫達爾，則是在和羅賽蒂結婚後就自殺了。

浪漫的中世紀風格
### 伯恩瓊斯
Edward Coley Burne-Jones／1833 - 1898

特徵是神祕且富裝飾性的中世紀浪漫畫風，涉獵領域包括磁磚、壁毯、珠寶與服飾等。伯恩瓊斯曾與希臘籍模特兒發生婚外情，使得妻子喬治安娜（Georgiana MacDonald）與威廉・莫里斯變得親近，彼此關係相當混亂。

描繪文學主題的天才
### 米雷
Sir John Everett Millais／1829 - 1896

以11歲之齡成為皇家藝術學院最年少入學的神童，特徵是以寫實明亮且細緻的畫風，繪製歷史與文學主題，代表作品有《歐菲莉亞》。後來更與恩人羅斯金的妻子艾菲・格雷（Effie Gray）相戀並結婚。

# 新藝術運動

與大自然調和的新藝術

Art Nouveau

1890～1910年代在歐洲流行的裝飾藝術運動，特徵是大量運用融合花卉、植物、海洋、風等自然要素的曲線構造。

流線型的魔術師

## 吉馬赫
Hector Guimard／1867 - 1942

新藝術運動的指標性建築師，最知名的作品就是以有機曲線組成的優美巴黎地鐵入口。

玻璃植物學者

## 艾米爾・加萊
Émile Gallé／1846 - 1904

法國玻璃工藝家，源自於自然有機形態的曲線設計相當優美。作品充滿文學性與哲學性，深受世界各國喜愛。

影響

影響

華麗的曲線美

## 慕夏
Alfons Mucha／1860 - 1939

裝飾品藝術家、畫家，特徵是充滿異國風情的靈活線條與優美色彩，可以說是新藝術運動的代名詞。晚年回到祖國捷克，以畫家的身分活躍。

素描畫鬼才

## 比亞茲萊
Aubrey Beardsley／1872 - 1898

出生於英國的天才，在25歲即英年早逝，其代表作為奧斯卡・王爾德筆下《莎樂美》的插畫。他運用靈活細緻的線條，繪製出的黑白素描與版畫極富感官刺激，是新藝術運動的代表性插畫家，評價極高。

## 西班牙版新藝術運動
# 加泰隆尼亞現代主義
Modernismo

以巴塞隆納為中心，流行於 19 世紀末，深受法國新藝術運動與西班牙的伊斯蘭建築影響，出現許多極富特色的建築。

### 奇蹟建築師
### 安東尼·高第
Antoni Gaudi／1852 - 1926

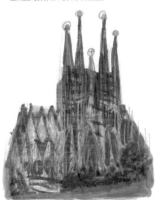

西班牙加泰隆尼亞出身的建築師，以充滿曲線與裝飾的獨創設計聞名。聖家堂、桂爾公園、米拉之家等作品都已經受指定為世界遺產。

### 另一位高第
### 吉伯特
Josep Maria Jujol Gibert／1879 - 1949

曾以高第助手活躍的建築師。曾因事而建設中斷的米拉之家，以及巴特略之家、桂爾公園能夠完成，吉伯特可說是功不可沒。

## 世紀末的絢爛豪華主義
# 維也納分離派
Secession

19 世紀末於德語圈流行的新藝術運動，該流派的建築師與設計師以克林姆為中心團結一致。

### 金黃燦爛的裝飾畫家
### 克林姆
Gustav Klimt／1862 - 1918

維也納的代表畫家，積極描繪女性裸體、性、死亡等各種充滿感官刺激的主題。雖然終身未娶，相傳卻有 14 個小孩。作品中大量使用金箔的做法，是受到日本琳派的影響。

### 生動的性慾流淌
### 席勒
Egon Schiele／1890 - 1918

以扭轉的身體曲線與自畫像聞名的畫家，受到克林姆影響的同時，也確立了充滿速度感的獨特風格。主要描繪性愛與死亡等禁忌母題，並在 28 歲英年早逝。

# 印象派年表
Impressionism Timeline

以自由的用色與筆觸描繪光影變化的印象派，起始於19世紀後期的法國。
儘管飽受保守派藝評家批判，卻在資產階級間大流行。

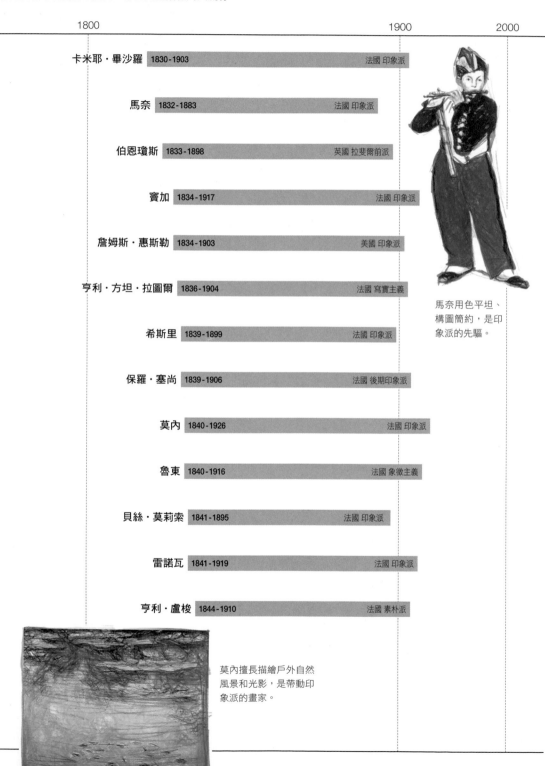

| | 1800 | 1900 | 2000 |
|---|---|---|---|
| 卡米耶·畢沙羅 | 1830-1903 | 法國 印象派 | |
| 馬奈 | 1832-1883 | 法國 印象派 | |
| 伯恩瓊斯 | 1833-1898 | 英國 拉斐爾前派 | |
| 竇加 | 1834-1917 | 法國 印象派 | |
| 詹姆斯·惠斯勒 | 1834-1903 | 美國 印象派 | |
| 亨利·方坦·拉圖爾 | 1836-1904 | 法國 寫實主義 | |
| 希斯里 | 1839-1899 | 法國 印象派 | |
| 保羅·塞尚 | 1839-1906 | 法國 後期印象派 | |
| 莫內 | 1840-1926 | 法國 印象派 | |
| 魯東 | 1840-1916 | 法國 象徵主義 | |
| 貝絲·莫莉索 | 1841-1895 | 法國 印象派 | |
| 雷諾瓦 | 1841-1919 | 法國 印象派 | |
| 亨利·盧梭 | 1844-1910 | 法國 素樸派 | |

馬奈用色平坦、
構圖簡約，是印
象派的先驅。

莫內擅長描繪戶外自然
風景和光影，是帶動印
象派的畫家。

| 1800 | 1900 | 2000 |
|------|------|------|

瑪麗·卡薩特 | 1845-1926 | 美國 印象派

卡耶伯特 | 1848-1894 | 法國 印象派

保羅·高更 | 1848-1903 | 法國 後期印象派

梵谷 | 1853-1890 | 荷蘭 後期印象派

秀拉 | 1859-1891 | 法國 新印象派

恩索爾 | 1860-1949 | 比利時 象徵主義

克林姆 | 1862-1918 | 奧地利 世紀末藝術

孟克 | 1863-1944 | 挪威 表現主義

羅特列克 | 1864-1901 | 法國 後期印象派

皮耶·波納爾 | 1867-1947 | 法國 那比派

莫里斯·丹尼 | 1870-1943 | 法國 那比派

喬治·魯奧 | 1871-1958 | 法國 野獸派

梵谷發展出色彩分割法，繪製時直接使用原色，不將色彩混在一起。

莫里斯·丹尼的畫作平坦、形狀單純，同時又富含裝飾性，使印象派更趨現代感。

# 文藝復興與印象派系譜

Family Tree of Renaissance and Impressionism

文藝復興發展至印象派的過程很難說得清，途中演變出巴
洛克、洛可可、新古典主義、浪漫主義、寫實主義、巴比
松派等，相當複雜，其中不少甚至難以看出彼此間的連
繫。但是仔細考究後，仍然可以將相互影響的畫家串在一
起，相信製成圖表後，就能夠更輕易理解彼此的關係了。

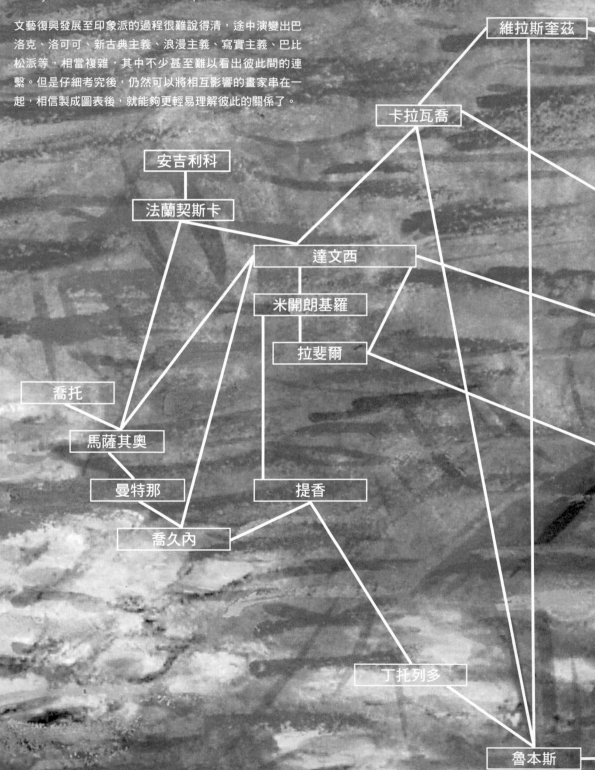

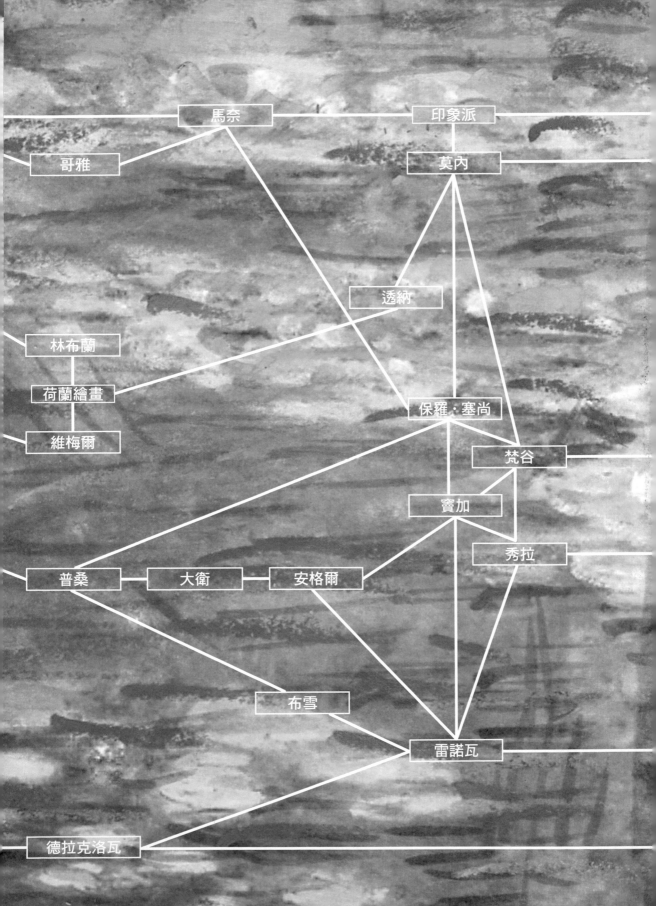

# 追求自然的根源
# 後印象派
Post Impressionism

以印象派為出發點，更追求純粹形態、激烈用色的畫家，進一步發展出更具個性的特色，產生了許多獨特的畫風。

### 分析式繪畫

多視角繪畫的冒險
**保羅・塞尚**
Paul Cézanne／1839 - 1906

將形體樣態單純化的現代繪畫之父。父親原是帽店經營者，後因收購銀行致富。塞尚學習法律後就展開了畫家之路，並在畢沙羅的邀請下參加印象派畫展。年輕時因賣不出作品而相當辛苦，但當47歲父親過世時繼承龐大的遺產，晚年作品也備受欣賞，躍升為後期印象派的代表性人物。

### 平面的神祕

獲得樂園的畫家
**保羅・高更**
Paul Gauguin／1848 - 1903

法國後印象派的畫家，終身探求著樂園。童年時期住在祕魯，親戚是當時的祕魯總統，母親則是身分高貴的西班牙裔貴族。20多歲時的高更是位成功的證券商，因此開始收藏藝術作品，後來更親自踏上畫家的道路，留下許多以原色組成、視覺平坦卻極富魅力的傑作。追求樂園的高更在大溪地度過餘生，持續描繪美麗的景色與平民生活。

### 熱情的點描畫

色彩的魔法師
**梵谷**
Vincent van Gogh／1853 - 1890

荷蘭畫家，10年間約描繪了2,000件作品。以大膽筆觸與用色聞名，是後印象派非常具代表性的畫家。16歲起在「古比爾公司」工作，後來努力朝向畫家的目標邁進。35歲時在南法與高更同居，後來發生割耳事件，還將耳朵送給妓女。沒多久就住進精神病院，最後於37歲舉槍自殺。

## 平面的色彩

### 先知派
Les Nabis

1890年代，以塞畫西耶為中心組成的畫派。
「Les Nabis」在希伯來語中是「先知」的意思。

帶有日本色彩的先知派
### 皮耶‧波納爾
Pierre Bonnard／1867 - 1947

以平面且具裝飾性的畫風聞名，大量
使用橙色等暖色系的華麗畫風，也是
其一大特徵。

幽靜的平面
### 莫里斯‧丹尼
Maurice Denis／1870 - 1943

確立獨特宗教畫風的先知派畫家，以
平面且單純的形態打造出裝飾性，再
以柔和用色描繪幽靜世界。72歲時死
於交通事故。

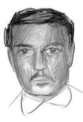

## 由點構成戲劇性

### 新印象派
Neo-Impressionism

由秀拉確立的藝術運動，大量使用點描畫法。
以不混色的「筆觸分割」畫法表現出光芒。

充滿活力的點描畫
### 席涅克
Paul Signac／1863 - 1935

新印象派的代表性畫家，會以點描法
繪製搖曳的光線。在秀拉早逝之後繼
續將點描畫法發揚光大，對後世畫家
造成相當大的影響。

點描王子
### 秀拉
Georges Seurat／1859 - 1891

法國畫家，將印象派畫家的「筆觸分
割」進一步發展，並運用光學方面的
理論，確立出「點描」這種技法。在
32歲英年早逝。

# 人氣畫家的生平圖表

Life Chart of Famous Artists

這裡要介紹名利雙收的畫家，乍看是人生勝利組的他們，
在成功的背後卻隱藏著苦惱與汗水。

## 屢次失戀的畫商熱情

### 梵谷
Vincent van Gogh／1853 - 1890

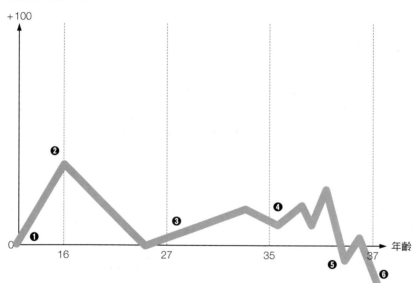

❶ 牧師的兒子。
❷ 16歲開始在畫商「古比爾公司」工作。
❸ 在工作與戀愛都不順利的27歲，宣告自己要成為畫家。
❹ 35歲起開始住在南法的黃色房子裡。
❺ 割耳，並被送到精神病院。
❻ 37歲舉槍自盡。

## 證券商的畫家宣言

### 保羅·高更
Paul Gauguin／1848 - 1903

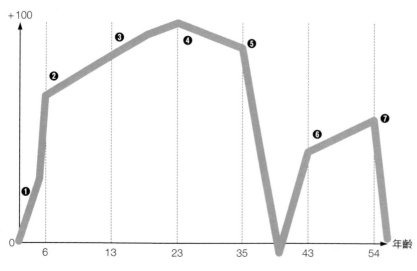

❶ 報社記者的兒子。
❷ 1～6歲都住在祕魯。
❸ 13歲開始見習商船領港員的工作，穿梭於世界各地的海域。
❹ 23歲成為證券商並大獲成功，迎接5個孩子誕生
❺ 35歲辭掉證券商工作，誓言成為畫家。但是賣不出畫而生活貧困。
❻ 43歲前往大溪地。
❼ 54歲心臟病發身亡。

## 天才畫家的奇妙戀愛
# 畢卡索
Pablo Picasso／1881 - 1973

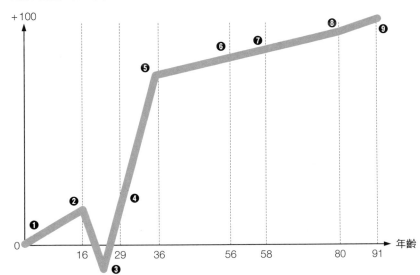

❶ 藝術教師的兒子。
❷ 年僅16歲即畫出傑作《科學與慈愛》。
❸ 朋友之死,讓他決定在19歲前往巴黎。
❹ 29歲涉嫌偷竊《蒙娜麗莎》遭逮(後來獲釋)。
❺ 36歲與俄羅斯貴族歐嘉結婚。
❻ 56歲畫出《格爾尼卡》。
❼ 58歲在紐約現代藝術博物館館舉辦個展。
❽ 80歲與賈桂琳再婚。
❾ 91歲時逝世。

## 酗酒與嗑藥的貴公子
# 莫迪里亞尼
Amedeo Modigliani／1884 - 1920

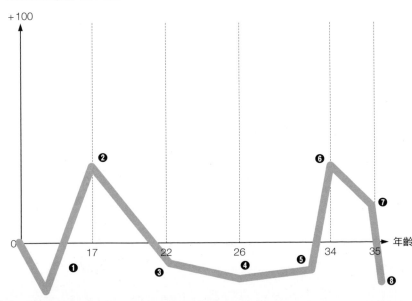

❶ 商人的兒子,出生不久家中即破產。
❷ 17歲患肺結核,前往南義大利治療,旅途中藝術細胞覺醒。
❸ 22歲時在巴黎顛沛流離,酗酒成性。
❹ 26歲時目標成為雕刻家,卻因身體虛弱而放棄。
❺ 33歲正式展開畫家生涯,但是首場個展舉辦一天就結束了。
❻ 34歲長女誕生,妻子是19歲的藝術系學生。
❼ 35歲死於酗酒與嗑藥。
❽ 2天後妻子珍妮跳樓殉情。

# 現代藝術年表
Modern Art Timeline

現代藝術多半是指1860年後的藝術運動。
當時包含印象主義、野獸派、表現主義等各種新表現手法，在世界各地如雨後春筍冒出。

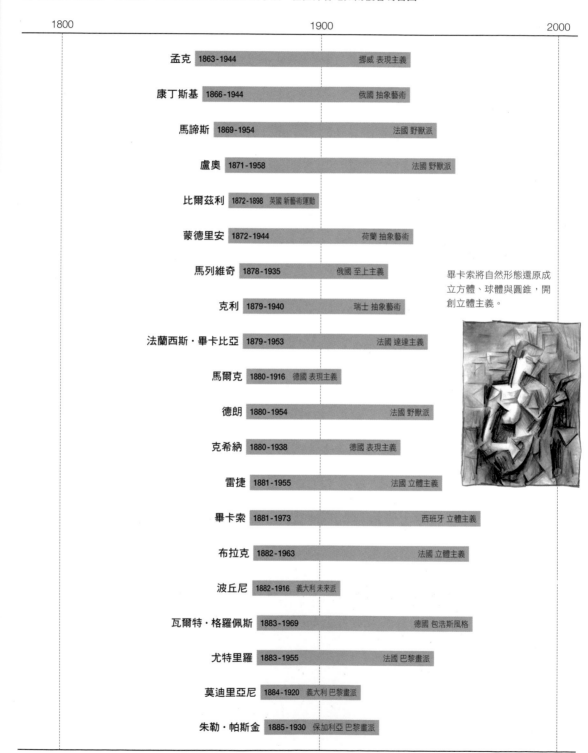

| | 1800 | 1900 | 2000 |
|---|---|---|---|

孟克　1863-1944　挪威 表現主義

康丁斯基　1866-1944　俄國 抽象藝術

馬諦斯　1869-1954　法國 野獸派

盧奧　1871-1958　法國 野獸派

比爾茲利　1872-1898　英國 新藝術運動

蒙德里安　1872-1944　荷蘭 抽象藝術

馬列維奇　1878-1935　俄國 至上主義

克利　1879-1940　瑞士 抽象藝術

法蘭西斯・畢卡比亞　1879-1953　法國 達達主義

馬爾克　1880-1916　德國 表現主義

德朗　1880-1954　法國 野獸派

克希納　1880-1938　德國 表現主義

雷捷　1881-1955　法國 立體主義

畢卡索　1881-1973　西班牙 立體主義

布拉克　1882-1963　法國 立體主義

波丘尼　1882-1916　義大利 未來派

瓦爾特・格羅佩斯　1883-1969　德國 包浩斯風格

尤特里羅　1883-1955　法國 巴黎畫派

莫迪里亞尼　1884-1920　義大利 巴黎畫派

朱勒・帕斯金　1885-1930　保加利亞 巴黎畫派

畢卡索將自然形態還原成立方體、球體與圓錐，開創立體主義。

1800　　　　　　　　　　　　　1900　　　　　　　　　2000

讓·阿爾普　1886-1966　　　　　　　　　　瑞士 達達主義

奧斯卡·柯克西卡　1886-1980　　　　　　　　奧地利 表現主義

夏卡爾　1887-1985　　　　　　　　俄國／法國 超現實主義

奧古斯特·麥克　1887-1914　　德國 表現主義

杜象　1887-1968　　　　　　　法國 達達主義

基里訶　1888-1978　　　　　　義大利 形而上畫派

伊登　1888-1967　　　　　　瑞士 包浩斯風格

奧斯卡·希勒姆爾　1888-1943　　　　德國 包浩斯風格

席勒　1890-1918　　奧地利 世紀末藝術

喬治·莫蘭迪　1890-1964　　　　　義大利 形而上畫派

曼雷　1890-1976　　　　　　　美國 達達主義

馬克斯·恩斯特　1891-1976　　　　德國／法國 超現實主義

米羅　1893-1983　　　　　　西班牙 超現實主義

摩荷里·納基　1895-1946　　　　俄國 包浩斯風格

馬松　1896-1987　　　　　　　法國 超現實主義

保羅·德爾沃　1897-1994　　　　　　比利時 超現實主義

雷內·馬格利特　1898-1967　　　　比利時 超現實主義

達利　1904-1989　　　　　　　西班牙 超現實主義

馬格利特以超現實
且頗具哲學性的畫
風，發展出超現實
主義。

# 現代設計的實驗室
# 包浩斯

Bauhaus

1919年創設於德國威瑪的造形藝術學校。包浩斯在德文是「建築房屋」的意思，持續教育14年，直到1933年因納粹崛起而關閉。工業革命後全球開始以機器量產，但是包浩斯仍對全世界的設計與建築造成莫大影響。

### 抽象繪畫的開拓者
## 康丁斯基
Wassily Kandinsky／1866 - 1944

將幾何圖形散布在偌大的畫面中，僅以色彩與形態抽象表現內心層面。並以包浩斯講師聞名，是對藝術教育頗具熱誠的藝術家。

### 包浩斯第一任校長
## 華特・格羅佩斯
Walter Gropius／1883 - 1969

現代主義的代表性德國建築師，妻子艾爾瑪（Alma Mahler）非常有名，是藝術家的繆思女神。曾與克林姆交往，也是作曲家馬勒的前妻，後來又與奧斯卡・柯克西卡（Oskar Kokoschka）相戀。

### 色彩理論的仙人
## 伊登
Johannes Itten／1888 - 1967

以色彩理論聞名的瑞士藝術家兼教育者。1919年成為包浩斯的教師，離職後在柏林開設獨特的造形藝術學校「Itten-Schule」。

### 正方形LOVE
## 約瑟夫・亞伯斯
Josef Albers／1888 - 1976

出生於德國的美國藝術家，特徵是單純以色彩搭配巨大的抽象畫。曾是包浩斯的中心人物，後於1933年搬到美國。最聞名的作品是《向方形致敬》系列，畫面中井然有序地配置了正方形。約瑟夫・亞伯斯透過反覆繪製正方形，徹底探索對比色彩、色調等的光線表現。

...

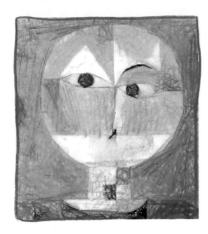

天使畫家
## 克利
Paul Klee／1879 - 1940

瑞士畫家、藝術理論家。擅長拉小提琴，20多歲時曾是管弦樂團的成員。後來與康丁斯基一起活動，並成為包浩斯的教師。追求色彩與形態的詩意抽象表現，受到世界各地喜愛。

三原色之神
## 蒙德里安
Piet Mondrian／1872 - 1944

荷蘭出身的畫家，以僅使用紅、藍、黃三原色的繪畫聞名。初期畫的都是風景、樹木等，最後完全進入抽象的境界，並演變成僅以縱橫線切割畫面的畫作。

機械舞祖師爺
## 奧斯卡・希勒姆爾
Oskar Schlemmer／1888 - 1943

德國畫家，曾任包浩斯的教職員。代表作品《三人芭蕾》，請了三名舞者身穿立方體、圓錐與球體這三種幾何形狀組成的服裝，看起來就像機器人。

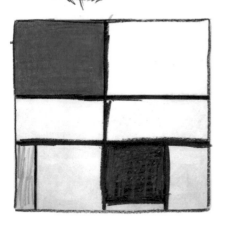

照片蒙太奇的先驅
## 摩荷里・納基
Moholy-Nagy László／1895 - 1946

匈牙利的攝影師，同時也是包浩斯的教師。以實驗性照片與蒙太奇聞名，會直接將物品擺在相紙上感光等。

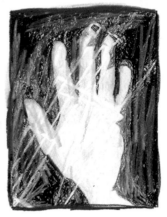

光輝燦爛的立體主義
## 里昂尼・費寧格
Lyonel Feininger／1871 - 1956

德裔美國畫家，帶領立體主義進一步發展，並帶來用平面色彩切割法打造的風景畫。1919年在華特・格羅佩斯邀請下前往包浩斯執教鞭。《包浩斯宣言》的封面就是由費寧格製作的木版畫。

# 舞動的潛意識

# 超現實主義

Surrealism

將潛意識、夢境與巧合等抽象概念表現在作品中的藝術運動。特徵是運用在半意識下創作的「心理活動自動化」（Automatisme）、讓事物現身在不應出現之處的「置換」（Dépaysement）與拼貼等技法。

### 超現實主義之父
## 安德烈·布勒東
André Breton／1896 - 1966

法國詩人、文學家，也是超現實主義運動的領導者。儘管馬克斯·恩斯特與達利等人離開超現實主義後，藝術家陸續與布勒東分道揚鑣，但他仍終生貫徹超現實主義。

### 玩轉潛意識的藝術家
## 馬克斯·恩斯特
Max Ernst／1891 - 1976

畫家兼雕刻家，運用了許多技法推出大量實驗性作品，例如像拓印一樣用鉛筆等在紙上作畫的摩擦法、拼貼畫、轉印等技術。經歷過與女畫家萊昂諾爾·菲尼（Leonor Fini）、利奧諾拉·卡靈頓（Leonora Carrington）的婚姻後，最後一任妻子為畫家多蘿西婭·坦寧（Dorothea Tanning）。一直在藝術界活躍至84歲。

### 溶解的心象風景畫
## 伊夫·唐吉
Yves Tanguy／1900 - 1955

法國超現實主義藝術家，以深海般的風景畫聞名，持續繪製骨頭或小石塊等懸浮的心象風景。

### 開拓無意識的自動書寫
## 安德烈·馬松
André-Aimé-René Masson／1896 - 1987

法國的超現實主義藝術家，追求「心理活動自動化」下無意識、充滿隨機性的繪畫。前往美國發展時，對傑克森·波洛克與抽象表現主義影響甚鉅。

自動作用型
（以潛意識創作）

### 明亮的超現實主義
## 胡安·米羅
Joan Miro／1893 - 1983

20世紀西班牙畫家，以原色表現出明亮的無意識世界。出生於加泰隆尼亞，在巴黎參加超現實主義後，確立了獨特的世界觀。主要描繪人物、鳥類等有機生命，以及記號般的形體，持續推出許多傑作直至90歲，深受全球喜愛。

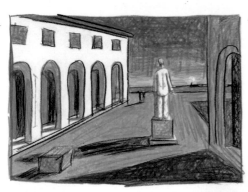

## 滿布疑雲的哲學畫
### 基里訶
Giorgio de Chirico／1888 - 1978

義大利畫家，以「形而上繪畫」乘載哲學性與謎題。他的作品由超現實主義與古典手法交織而成，並搭配許多奇異的母題，包括無機質的人體模特兒、無人的廣場、古希臘風的建築與雕刻等。一直到90歲離世為止，持續拋出許多謎題並引領話題。

置換型（將異質事物並列）

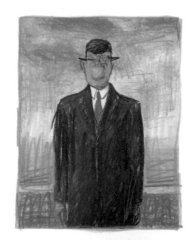

## 想像力的結合
### 雷內・馬格利特
Rene Magritte／1898 - 1967

超現實主義的巨匠，專門描繪懸空的巨大岩石、切割成鳥形的天空等跨越時空與重力的謎樣母題。據信其13歲時母親投水自殺，讓他的作品都蒙上一層黑暗。年輕時曾從事平面設計，後來受到基里訶的啟發而踏上畫家之路。個性一絲不苟，總是穿西裝打領帶作畫。

## 超現實主義之王
### 達利
Salvador Dali／1904 - 1989

超現實主義畫家，以尖銳的長鬍鬚外型為大眾熟悉。出生於西班牙的菲格雷斯，曾為拍攝電影《安達魯之犬》前往巴黎，邂逅了詩人保羅・艾呂雅（Paul Éluard）的妻子加拉（Gala）。特異獨行的達利在美國也大獲成功，一直到84歲都還持續創作奇幻作品，甚至有人戲稱他為「美金狂」（Avida Dollars）。

## 魔幻的美女
### 保羅・德爾沃
Paul Delvaux／1897 - 1994

比利時畫家，專門以超現實主義技法描繪各式各樣的夢中美人。受到基里訶的形而上繪畫、雷內・馬格利特的表現手法影響，確立了寂靜魔幻的樣式，一直活躍至96歲。

# 充滿野性的用色
# 野獸派
Fauvism

專指20世紀初期法國色彩明亮平坦的作品。極富裝飾性且表現力道強烈，因此命名為「野獸派」。對巴黎畫派的畫家與德國表現主義帶來莫大的影響。

 **紅**

色彩魔法師
**馬諦斯**
Henri Matisse／1869 - 1954

曾唸過法律，21歲時罹患闌尾炎，休養期間開始作畫，進而展開了畫家之路。曾在藝術學校向莫羅（Gustave Moreau）學畫，與喬治·魯奧、亞伯特·馬爾凱（Albert Marquet）是同學。強烈原色與強勁有力的筆觸，成為「野獸派」之名的起源。馬諦斯追求單純的用色，在84歲離世前也曾創作過剪紙藝術與教堂的花窗玻璃。

**藍**

野獸派領導人物
**德朗**
Andre Derain／1880 - 1954

法國野獸派的核心人物，特徵是用色大膽鮮豔，也曾創作過立體主義與點描等各式各樣的畫風。74歲時死於車禍。

## 白

白雪皚皚的心象風景

### 莫里斯・德・烏拉曼克

Maurice de Vlaminck／1876 - 1958

法國野獸派畫家。以厚重晦暗且強而有力的筆觸、強烈的用色風格備受好評，並以白色為基調，確立了獨特的畫風，持續繪製出散發陰暗氣息的作品。對日本的佐伯祐三帶來相當大的影響。

## 灰

色彩淡雅的景色

### 亞伯特・馬爾凱

Albert Marquet／1875 - 1947

大量使用灰色、淡雅色彩的柔和型野獸派畫家。大幅繪製巴黎街景、塞納河岸、港口風景等水波蕩漾的風景畫，是今後仍值得一再審視的偉大畫家。

## 黑

孤高的宗教畫家

### 喬治・魯奧

Georges Rouault／1871 - 1958

終生反覆繪製基督與小丑等母題的法國神聖畫家。筆下最有名的基督像，是使用花窗玻璃般的粗黑線與用色。

# 從印象到心象
# 表現主義
Expressionism

藉強烈的筆觸與用色，強調內在情感的繪畫樣式。20世紀初期，以德國為中心拓展至全世界，是1980年代流行的新表現主義起源，在藝術史中占有重要地位。

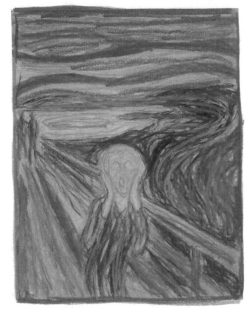

表現主義先鋒
## 孟克
Edvard Munch／1863 - 1944

20世紀的挪威畫家，以強烈色彩表現愛、絕望、嫉妒與孤獨等人類內在情緒。孟克從小一再經歷家人的「疾病與死亡」，化為創作能量，確立了平面構圖與充滿裝飾性的畫風，成為表現主義的先驅，並以《吶喊》聞名全球。

影響

影響

## 藍騎士
Der Blaue Reiter

以慕尼黑為中心的德國表現主義團體，其中康丁斯基與馬爾克等人更創辦了雜誌。

夢幻的表現主義
## 奧古斯特・麥克
August Macke／1887 - 1914

用色優美、夢幻的表現主義畫家。是藍騎士的創設成員之一，對克利也影響甚鉅，但是27歲就戰死沙場。

藍馬的創作者
## 馬爾克
Franz Marc／1880 - 1916

20世紀德國表現主義畫家。與康丁斯基同為德國表現主義團體「藍騎士」的核心人物，後來持續創作出藍馬、紅牛等動物主題的畫作，並對以繪本《好餓的毛毛蟲》紅遍全球的德裔美籍繪本作家艾瑞・卡爾（Eric Carle）帶來莫大影響。

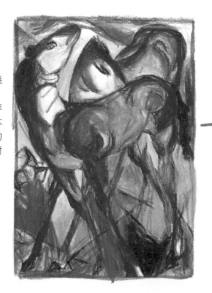

# 橋派

Die Brücke

以德累斯頓為中心發展的德國表現主義團體，1905年成立，
1913年因內鬨而解散。

原色的心象風景
## 埃米爾·諾爾德

Emil Nolde／1867 - 1956

深受高更、梵谷的影響，以強
烈的原色與單純形態組成。創
作了許多水彩畫，其中以心象
風景般的作品居多。從現今
仍活躍的義大利畫家克萊門
特（Francesco Clemente）作
品，也可感受到埃米爾·諾爾
德的影響。

色彩的樂園
## 馬克思·派斯坦

Max Pechstein／1881 - 1955

受到了高更影響的表現主義畫
家，憧憬帛琉那帶有原始氣息
的風景。曾作為「橋派」的主
要成員活躍於藝術領域。

不和諧的色彩
## 克希納

Ernst Ludwig Kirchner／1880 - 1938

以原色對比，詮釋頹廢與不安
的表現主義畫家，是橋派的創
辦人。作品最後被納粹視為
「墮落藝術」，最後舉槍自盡。

# 抽象表現主義
## Abstract Expressionism

「西洋繪畫」又進化到什麼程度了呢？當代繪畫可以分成「溶解的畢卡索」與「未溶解的畢卡索」。馬松、阿希爾・戈爾基等超現實主義畫家，最大程度地運用了潛意識後，開發出心理自動化作用。自傑克森・波洛克後，繪畫更是逐漸溶解。另一方面，法蘭西斯・培根則以半具象表現拯救了繪畫。美國藝術的抽象程度隨著馬克・羅斯科、法蘭克・史特拉一路進化，益發簡約的畫作卻也帶來了繪畫之死。

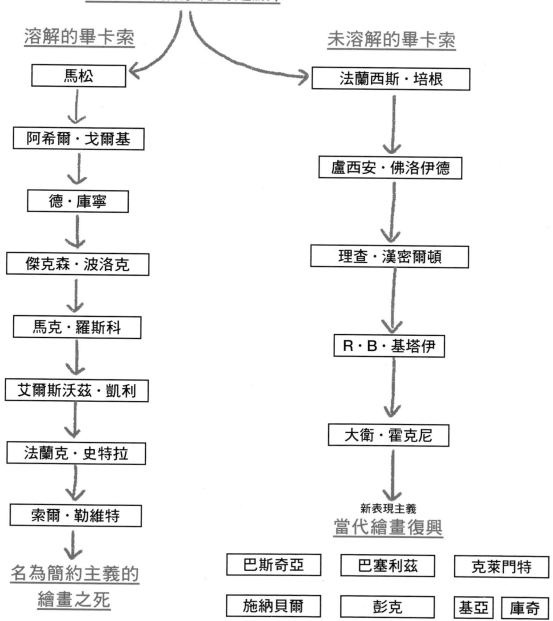

塞尚（分析式的繪畫）

畢卡索（抽象化的起點）

溶解的畢卡索　　　　　　　　未溶解的畢卡索

馬松　　　　　　　　　　　　法蘭西斯・培根

阿希爾・戈爾基　　　　　　　盧西安・佛洛伊德

德・庫寧　　　　　　　　　　理查・漢密爾頓

傑克森・波洛克　　　　　　　R・B・基塔伊

馬克・羅斯科　　　　　　　　大衛・霍克尼

艾爾斯沃茲・凱利　　　　　　新表現主義
　　　　　　　　　　　　　　當代繪畫復興

法蘭克・史特拉

索爾・勒維特　　　　　巴斯奇亞　　巴塞利茲　　克萊門特

名為簡約主義的　　　　施納貝爾　　彭克　　基亞　庫奇
繪畫之死

確立有機質的抽象畫
## 阿希爾・戈爾基
Arshile Gorky／1904-1948

在美國大放異彩的亞美尼亞畫家，本名是 Vostanik Manoug Adoian。受到超現實主義與立體主義影響，確立以晦暗色彩搭配自動速記技法，描繪有機質形態的風格。歷經火災、疾病、意外等慘事，於44歲上吊自殺。

溶解

埋藏在具象與抽象間的繪畫
## 威廉・德・庫寧
Willem de Kooning／1904-1997

荷蘭出身的抽象表現主義畫家，代表作為以粉紅、橙色、黃色等強烈色彩描繪的半具象作品《女人》系列。他以漂浮般的筆法一路打造傑作，直至92歲。

溶解

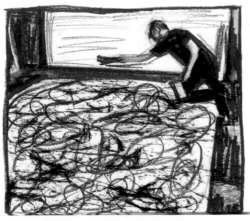

行動繪畫的開山始祖
## 傑克森・波洛克
Jackson Pollock／1912-1956

在畢卡索與馬松的影響下，踏入表現無意識概念的領域，並確立直接從罐子滴出顏料的繪畫手法，進而成為美國抽象表現主義的代表創作者。於44歲載著情人時出車禍而意外身亡。

# 色域繪畫
Colorfield Painting

1950年代以降的美國繪畫，會以巨大的畫布組成包圍觀眾的空間。源自莫內的巨作《睡蓮》，可以說是「體驗繪畫」的核心，也帶來了日後的裝置藝術。

## 方形／柔和類

冥想的抽象表現主義
### 馬克・羅斯科
Mark Rothko／1903 - 1970

出生於拉脫維亞，並在美國大獲成功的畫家，本名為 Markus Rothkowitz。筆下的神祕巨幅畫作，是由奇特的色彩漸層組成。羅斯科曾在耶魯大學唸過心理學，並受到克利與喬治・魯奧畫作中的靈性影響。

## 模糊／滲開類

滲開的色彩海洋
### 海倫・弗蘭肯特爾
Helen Frankenthaler／1928 - 2011

儘管受到傑克森・波洛克、羅伯特・馬瑟韋爾（Robert Motherwell）的影響，仍發展出獨特的渲染畫法，開拓了全新境界，並對莫里斯・路易斯的渲染技法產生影響。

西海岸的碧海藍天
### 理查・迪本科恩
Richard Diebenkorn／1922 - 1993

以抽象的線與面，繪製抽象風景畫的畫家，讓人聯想到美國西海岸海洋與天空的明亮色彩相當優美。

虹色宇宙
### 莫里斯・路易斯
Morris Louis／1912 - 1962

特徵是運用染色（staining）技法，在打造色彩階層之餘，以顏料渲染出條紋，在1950年代以紐約為中心大為風行。村上春樹的作品《沒有色彩的多崎作和他的巡禮之年》封面就使用了莫里斯・路易斯的作品。

## 極簡／簡約類

畫布僅一條白線
### 巴內特・紐曼
Barnett Newman／1905-1970

色域繪畫的代表人物，最有名的特徵是以細長的縱線，垂直切割畫面。近年的代表作更在拍賣會場上以4,380萬美金（約12億元）高價賣出，引發熱烈討論。

極簡用色
### 艾爾斯沃茲・凱利
Ellsworth Kelly／1923-2015

硬邊藝術的代表人物，僅以色彩對比表現。留下許多以造型畫布搭配紅、黃、藍等的單色作品。

## 圓形與三角形／幾何圖形類

○與▽的領悟
### 肯尼思・諾蘭
Kenneth Noland／1924-2010

色域繪畫的代表性創作者，特徵是以同心圓、倒三角形為母題的抽象畫。

造型畫布的抱負
### 法蘭克・史特拉
Frank Stella／1936-

1960年代發表了許多運用造型畫布的作品，融合平面與立體的風格，使其成為足以代表美國的重要畫家。

# 大量消費時代的藝術
## 普普藝術
### Pop Art

1950年代中期開始在英國、美國流行的藝術運動，特徵是攬入廣告、新聞等大眾文化的圖像，以量產與大量消費為主題。

## 英國

#### 玩具箱的魔法師
### 愛德瓦多・巴洛奇
Eduardo Paolozzi／1924-2005

英國雕刻家、藝術家，最知名的作品是以鮮豔拼貼打造的絹印版畫系列作，是1960年代英國普普藝術的先驅。

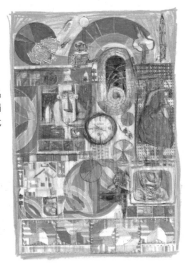

影響

#### 英國普普藝術的巨星
### 基塔伊
Ronald Brooks Kitay／1932-2007

特徵是明亮用色與印刷般的畫面，模擬拼貼畫的畫風，對英國普普藝術造成莫大影響。於74歲自殺。

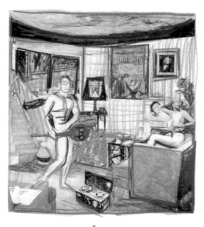

影響

#### 普普藝術祖師爺
### 理查・漢密爾頓
Richard Hamilton／1922-2011

代表作《是什麼使今天的家庭如此不同，如此具有魅力？》採用拼貼畫的風格，人稱普普藝術的起源。另外披頭四的《White Album》專輯封面也是他相當經典的作品。

#### 進化的巨匠
### 大衛・霍克尼
David Hockney／1937-

足以代表20世紀的英國畫家。1960年代開始繪製美國西海岸的燦爛陽光、自然呈現的房間、親朋好友的肖像、設有泳池的宅邸、人物等。作畫方式不斷進化，運用過傳真機、彩色印刷、照片拼貼、立體主義等，最新作品更是以iPad繪製，年紀愈長，創作能量愈爆發。

影響

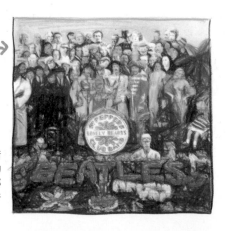

#### 大膽的拼貼創作
### 彼得・布萊克
Peter Blake／1932-

為英國極具代表性的普普藝術家。最有名的作品是披頭四的《派伯中士的寂寞芳心俱樂部樂隊》專輯封面，並創作了許多以文字與概念組成的作品。

# 美國

### 新達達主義之神
## 賈斯培・瓊斯
*Jasper Johns／1930-*

美國畫家，1950年代起發表以國旗、數字、標靶等作為題材的畫作，是新達達主義、普普藝術的先驅。大量運用日常物品，並曾用青銅雕塑出啤酒罐等。

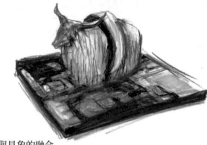

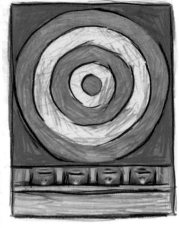

### 抽象與具象的融合
## 羅伯特・勞森伯格
*Robert Rauschenberg／1925-2008*

連接新達達主義與普普藝術的藝術家。最知名的創作手法就是以抽象畫、日用品、廢棄物等物體組成的「融合繪畫」。

影響

影響

### 巨大的軟雕塑
## 克萊斯・歐登柏格
*Claes Oldenburg／1929-*

美國雕刻家，主要作品包括將生活常見的物品巨大化的雕刻，以及用柔軟素材打造的軟雕塑，並以公共藝術的方式展現在世人面前。

### 行走的普普藝術
## 安迪・沃荷
*Andy Warhol／1928-1987*

1960年代美國普普藝術界的巨星。雙親都是捷克移民，在插畫事業大獲成功後踏進藝術世界。運用適合量產的絹印版畫技法，重新詮釋肖像、量產用的商品、錢幣符號等，堪稱時代的寵兒。經典作品包括《康寶濃湯罐》、《瑪麗蓮夢露》與《車禍》系列。40歲時遭槍擊但撿回一命，58歲因心臟病發身亡。

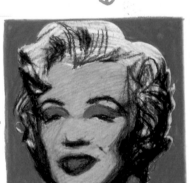

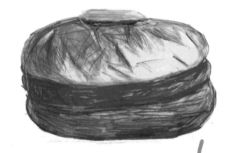

影響

### 巨大的漫畫藝術
## 羅伊・李奇登斯坦
*Roy Lichtenstein／1923-97*

1960年代流行的普普藝術界精神領袖，會擷取美國漫畫的其中一格放大，仔細施加圓點以展現印刷的網點效果。

影響

### 石膏人演繹的劇碼
## 喬治・席格
*George Segal／1924-2000*

知名的美國雕刻家，最有名的作品是直接將石膏裹在人體打造模具，表現出日常中的一景。看起來就像靜止的人體群像劇。

# 造型進化論

# 雕刻的系譜

Family Tree of Sculpture

雕刻循著與繪畫相同的發展路線，歷經現代化、抽象化與極簡化後殞落。但是還原論未探討到的具象、半具象雕刻，至今仍存在並持續進化。這裡試著畫出雕刻的系譜，幫助各位理解雕刻藝術的進化之路。

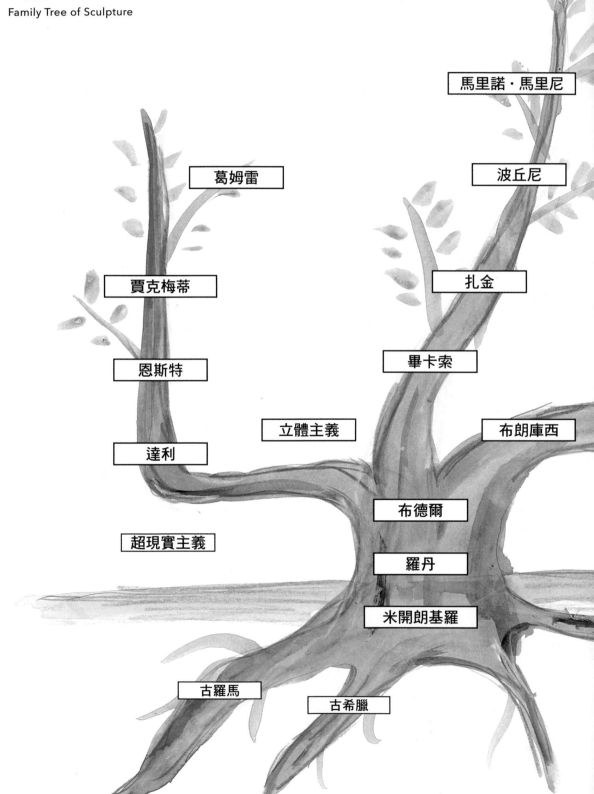

馬里諾・馬里尼

葛姆雷

波丘尼

賈克梅蒂

扎金

恩斯特

畢卡索

立體主義

布朗庫西

達利

布德爾

超現實主義

羅丹

米開朗基羅

古羅馬

古希臘

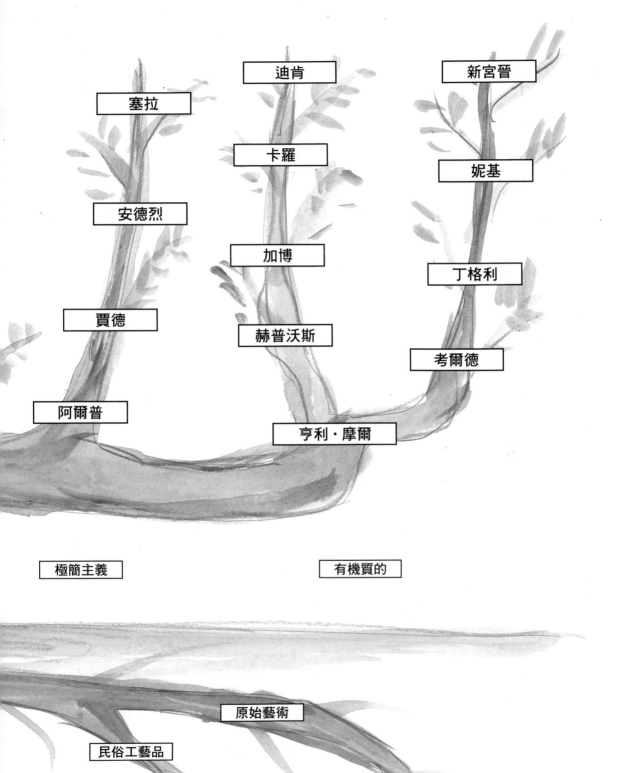

塞拉

迪肯

新宮晉

安德烈

卡羅

妮基

加博

丁格利

賈德

赫普沃斯

考爾德

阿爾普

亨利‧摩爾

極簡主義

有機質的

原始藝術

民俗工藝品

# 削切空間的藝術
# 現代雕刻
Modern Sculpture

「現代雕刻之父」羅丹之後的雕刻，逐漸朝著有機質感進化。雕刻的進化與繪畫互相呼應之餘，各國也各有獨特的發展。

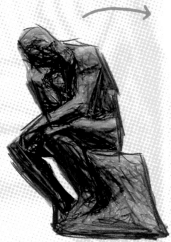

立體主義雕刻家
## 奧西普・扎金
Ossip Zadkine／1890 - 1967

出生於俄國的雕刻家。受到立體主義影響，發表的雕刻作品都將人體還原成簡潔的幾何學形狀。此外一大特徵，就是藉劇烈扭轉的身體，展現內在的強烈動搖。

現實主義雕刻巨匠
## 羅丹
Auguste Rodin／1840 - 1917

最經典的作品是強而有力的肉體表現──《地獄之門》，以及來自《地獄之門》的《沉思者》。羅丹是自學成材，雖曾受姐姐的影響進入修道院，後來仍成為一位雕刻家，受到唐那提羅與米開朗基羅莫大影響。既是羅丹學生也是戀人的卡蜜兒・克勞黛，後來也成為知名雕刻家。

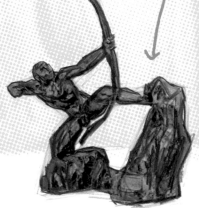

羅丹的弟子
## 安托萬・布德爾
Antoine Bourdelle／1861 - 1929

為現代法國頗具代表性的雕刻家，將羅丹強而有力的表現力又往上推進。代表作是表現出絕佳動態感的《拉弓的海克利斯》，完美表現出希臘神話英雄海克利斯的動作。

極簡藝術的先驅
## 康斯坦丁・布朗庫西
Constantin Brancusi／1876 - 1957

羅馬尼亞出生，是20世紀的代表性雕刻家。捨棄了多餘要素，還原單純形態的風格，引領了現代雕刻。代表作有《接吻》、《空間之鳥》、《無盡之柱》等。

羅丹的戀人
## 卡蜜兒・克勞黛
Camille Claudel／1864 - 1943

法國女雕刻家。既是羅丹的徒弟，也是他的繆斯女神。後來罹患心理疾病，下半輩子都在精神病院度過。電影《卡蜜兒・克勞黛》於1988年上映後，坊間出版許多相關書籍，進而羅升為人氣雕刻家。2017年法國更開設了卡蜜兒・克勞黛美術館。

## 細長的人物
### 阿爾伯托・賈克梅蒂
Alberto Giacometti／1901 - 1966

徹底去除贅肉，展現人類本質的瑞士雕刻家，細膩的作品兼具虛幻與強度。歷經了立體主義、超現實主義後，完成了獨特的世界觀。

## 描繪優雅曲線的雕刻家
### 野口勇
Isamu Noguchi／1904 - 1988

日裔美籍雕刻家，作品交融了西洋現代藝術以及日本古代傳統。深受布朗庫西的影響之餘，又進一步發展其風格，設計出眾多有機且得以活用於日常生活的雕刻、庭園造景、家具與照明。

## 馬與騎士的雕刻家
### 馬里諾・馬里尼
Marino Marini／1901 - 1980

義大利雕刻家，受到亨利・摩爾的影響，造型融合了古代伊特魯里亞與現代風格，開拓出充滿原住民氛圍，並散發豐富生命力的具象雕刻新境界。

## 有機的雕刻
### 亨利・摩爾
Henry Moore／1898 - 1986

運用大理石與青銅創作出橫臥人像的雕刻家。從漂流木、小石頭、貝殼等自然形體中獲得靈感，追求有機質輪廓的半具象作品。

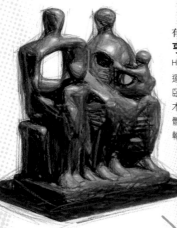

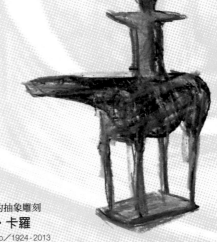

## 運用鐵材的抽象雕刻
### 安東尼・卡羅
Anthony Caro／1924 - 2013

英國的代表性雕刻家。曾任亨利・摩爾的助手，後來確立了融合雕刻與建築的風格。以彩色鐵材雕塑，且未設置底座的有機質形狀雕刻，對當代雕刻影響甚鉅。

## 雕刻詩人
### 讓・阿爾普
Jean Arp／1886 - 1966

以有機母題而聞名的雕刻家，包括讓人聯想到人體局部、植物等的形體。用石膏、石材、青銅等持續創作出極富詩意的作品。

# 擴張的造型
# 當代雕刻
## Contemporary Sculpture

在這個觀念藝術的全盛時期，雕刻仍極富魅力。尤其是主要活躍於英國的新英國雕塑創作者，更是拓展了雕刻的可能性。

### 集合美學
### 阿曼
### Arman／1928 - 2005

法國雕刻家，本名為 Arman Pierre Fernandez。最有名的作品是用大量相同物品堆積或嵌在一起打造。他從樂器、鞋子、相機、時鐘、餐具等日常生活中可觀的廢棄物中，挖掘出新的美感並加以創作。

### 會動的雕刻 「mobile」
### 亞歷山大・考爾德
### Alexander Calder／1898 - 1976

美國雕刻家，打造出會動的作品「動力藝術」，將當代雕刻、公共藝術帶給全世界，堪稱這些領域的代名詞。

### 受到壓縮的日常
### 約翰・張伯倫
### John Chamberlain／1927 - 2011

廢物藝術的代表性創作者，將汽車金屬零件拆解下來後壓縮而成的作品非常有名。

### Mr.動力藝術
### 尚・丁格利
### Jean Tinguely／1925 - 1991

瑞士藝術家，以廢棄物打造出如機械般運動的雕刻作品。是妮基・桑法勒的丈夫，也是動力藝術的創作者代表。

### 五彩繽紛的女神像
### 妮基・桑法勒
### Niki de Saint Phalle／1930 - 2002

法國畫家、雕刻家，善用鮮豔色彩與自由線條，打造出解放的女性樣態。1961 年發表《射擊繪畫》後聲名大噪，後來便以畫家的身分繪製人物。代表作是雕刻庭園「塔羅花園」，以及與雕刻家丈夫尚・丁格利共同創作的龐畢度藝術中心的廣場噴水池。

### 自傳式雕刻家
### 路易絲・布爾喬亞
### Louise Bourgeois／1911 - 2010

法裔美籍雕刻家。以記憶、體驗主題的作品聞名，代表作為日本六本木 Hills 的地標──青銅巨大蜘蛛像「瑪曼」。

重新詮釋日常的藝術品
## 東尼‧克雷格
Tony Cragg／1949 -

英國藝術家，以自然物等組成的
作品聞名。他用塑膠、玻璃等打
造出讓人聯想到人物的作品。

顛覆空間的概念
## 安尼施‧卡普爾
Anish Kapoor／1954 -

印度裔英籍藝術家，極富哲學性的作
品形體簡約，並使用會吸收光線的染
料等。在日本別府發表以鏡子打造的
裝置藝術《天鏡》（Sky Mirror）。

精巧的空間遊戲
## 理查‧溫特沃斯
Richard Wentworth／1947 -

風格巧妙，擅長重新演繹日常
平凡的一景。作品是以單純素
材打造的後極簡主義雕刻。

巨大的人體雕刻
## 安東尼‧葛姆雷
Antony Gormley／1950 -

英國藝術家，最有名的人體雕刻作品，
是擁有巨大翅膀的天使。他從自己達
193公分的體型取材，探索身體與空間
的關係。伸長雙臂的奇特人體雕刻作
品，配置得宛如佛像。安東尼‧葛姆雷
的作品曾在日本國東半島藝術祭展出，
因此在日本的知名度也水漲船高。

打造異次元的裝置
## 理查‧迪肯
Richard Deacon／1949 -

為新英國雕塑的代表性藝術
家，發表的雕刻作品大量使
用曲線，宛如拆解了空間。

### 新英國雕塑
New British Sculpture

專指1980年代後盛行的英國當代雕刻作
品，多半詼諧並傳遞某種訊息。東尼‧克
雷格、理查‧迪肯、安東尼‧葛姆雷、安尼
施‧卡普爾等人才輩出，引領全球雕刻界。

# 色即是空的境界
# 極簡主義
Minimalism

極致省略的畫風，流行於1960年代的美國，在義大利形成「貧窮藝術」、到了日本則形成「物派」。極簡主義的起源是俄羅斯前衛藝術家馬列維奇於1910年代推出的《黑方塊》與《白上白》。

巨大的極簡作品
## 法蘭克・史特拉
Frank Stella／1936 -

以造型畫布聞名的史特拉，初期作品都是單色畫，並以黑色條紋布滿整個畫面的作品而揚名。

單色挑戰
## 萊因哈特
Ad Reinhardt／1913 - 1967

極盡所能地減少用色與變化，致力於打造單色畫的畫家。

極簡主義雕刻的始祖
## 唐納德・賈德
Donald Judd／1928 - 1994

極力展現出物質本質的極簡主義雕刻家兼評論家，持續製作出以金屬箱堆疊成的「特殊物體」。

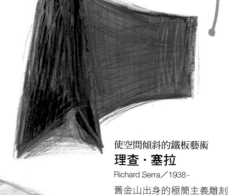

使空間傾斜的鐵板藝術
## 理查・塞拉
Richard Serra／1938 -

舊金山出身的極簡主義雕刻家，以彎曲鐵板製成的巨大雕刻聞名。

與物質的對話
## 卡爾・安德烈
Carl Andre／1935 -

極簡主義藝術家，會將磚塊排成一列擺在地面，絲毫未經金屬或石材等加工，單純將素材擺在地板上。

# 義大利版極簡主義
# 貧窮藝術
Arte Povera

1960年代後半流行的義大利藝術運動。藉由木材、石材、繩子、動物等隨手可得的物品與廢材等，打造出立體作品或裝置藝術。國際知名的藝術家有雅尼斯·庫奈里斯、馬里奧·梅爾茲、米開朗基羅·皮斯特萊托。

馬、火焰、炭
### 雅尼斯·庫奈里斯
Jannis Kounellis／1936 - 2017

為貧窮藝術的先驅，曾經直接展示了12匹活生生的馬、瓦斯槍的火焰、炭與鐵板等。

石材打造的半圓形房屋
### 馬里奧·梅爾茲
Mario Merz／1925 - 2003

知名的作品包括用霓虹燈表現出愛斯基摩爾的半圓形冰磚房屋、雪屋或無限延伸的「斐波那契」數列。

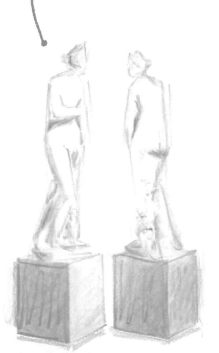

鏡子、老衣服
### 米開朗基羅·皮斯特萊托
Michelangelo Pistoletto／1933 -

將不鏽鋼表面打磨得猶如鏡面，創作出知名的《Mirror picture》。也曾將老舊衣物堆積成山，並在旁邊擺一座古典美神維納斯像。

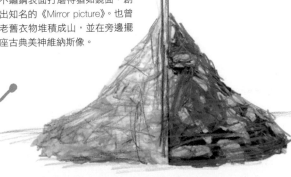

石像
### 朱利奧·鮑里尼
Giulio Paolini／1940 -

知名作品包括用石膏像配置出對比效果，表現手法豐富，包括雕刻、攝影、拼貼畫等，簡直就是基里訶再世，渾身充滿了謎團。

狂野的筆觸，極度自由的繪畫

# 新表現主義
New Painting

新表現主義（New Painting），又稱「Neo-Expressionism」，1970年代後半至1980年代全球流行的藝術運動，特徵是使用原色與激烈的筆觸。

美國

**符號型**

### 符號型人體
### 凱斯・哈林
Keith Haring／1958 - 1990

1980年代在紐約地鐵站內開始以粉筆作畫，後來一躍成巨星的藝術家。簡約的線條極富動態感，受到非常崇高的評價，卻於31歲死於愛滋病。

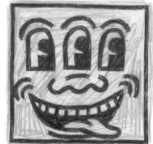

### 盤子藝術的巨匠
### 朱利安・施納貝爾
Julian Schnabel／1951 -

將損壞的陶盤貼在畫布上，風靡一世的藝術家。曾與畫家尚・米榭・巴斯奇亞交流，也為對方製作了傳記電影。

**人物／身體表現型**

### 充滿詩意的塗鴉
### 尚・米榭・巴斯奇亞
Jean-Michel Basquiat／1960 - 1988

出生於紐約布魯克林的海地裔美籍畫家。運用的語言、符號、圖像、拼貼素材，都演繹出美國文化。巨大壁畫般的作品，題材包括了種族歧視、漫畫、電視節目、電影、饒舌音樂、街舞、垃圾食物、貧民窟等，27歲時吸毒過量身亡。

### 表現手法的寶庫
### 喬納森・博羅夫斯基
Jonathan Borofsky／1942 -

作品包括從1開始無窮計算下去的觀念藝術，還參與過設計師之夜，並打造了說個不停的《chattering man》、記錄夢境的《做夢了》等充滿玩心的裝置藝術。

**多重／多層型**

### 層層影像的結合
### 大衛・薩爾
David Salle／1952 -

將各具象的影像加以結合或分割，打造出層層堆疊的視覺效果。

德 國

義大利

細長人像畫
## A・R・彭克
A.R. Penck／1939 -

德國畫家兼雕刻家，以激
烈的筆觸，描繪化為符號
的棒狀人物。

奇幻的自畫像
## 法蘭西斯可・克萊門特
Francesco Clemente／1952 -

以暈開線條描繪出的奇幻自畫像聞
名，也曾與安迪・沃荷、巴斯奇亞合
作過。

顛倒人
## 喬治・巴塞利茲
Georg Baselitz／1938 -

德國畫家，以將人物、動
物等母題顛倒繪製的畫風
而聞名於世。

漂浮的原色
## 桑德羅・基亞
Sandro Chia／1946 -

超前衛藝術運動的核心人物，以激烈
的用色與筆觸，打造出神話般的風格。

層層堆疊的繪畫表現
## 安塞爾姆・基弗
Anselm Kiefer／1945 -

德國巨匠，將稻草、灰、黏土、鉛等素材混搭
在畫布上，打造出極富厚重感的作品。

充滿謎團的世界
## 恩佐・庫奇
Enzo Cucchi／1949 -

畫風強而有力，大量使用
原色與黑色，總是描繪變
形的謎樣飄浮人體。

# 現代繪畫進化論
## 繪畫一再反覆死亡（或者該說，繪畫不死）

藝術總是隨著時代與技術的變化，持續進化出新的樣式。像莫內運用粗寬的筆觸與色彩分割技法，描繪了自然的光線；塞尚則以圓筒、球體與圓錐等幾何圖形詮釋自然要素，帶來將繪畫導向抽象的實驗性作品。畢卡索拆解形體、秀拉將世界還原成點，不可思議的是，最後竟然又發展成波洛克那般溶解式的繪畫。如果世界上沒有莫內會怎麼樣呢？如果沒有畢卡索的話，藝術史會轉往什麼樣的變化呢？遲早還是會變得抽象，極簡主義也依然會誕生對吧？接著繪畫肯定會再復活的。人們說：「歷史是不斷循環的。」繪畫或許也擁有在「抽象」與「具象」之間不斷循環的宿命。

後期印象派

新印象派

莫內

梵谷

秀拉

席涅克

高更

克利

塞尚

康丁斯基

馬諦斯

馬松

畢卡索

戈爾基

波洛克

立體主義化

抽象化

第二章
日本藝術
Japanese art

# 祈禱的造型

## 土偶
Clay Figure

繩文人為了祝禱所打造的優美土偶，可以分成堪稱繩文維納斯的「女神類」、外星人般戴著護目鏡（遮光器）的「遮光器類」、三角形頭部就像一座山的「山形類」，以及長得像貓頭鷹的「鴞類」等。

**肉感**

### 繩文女神
從山形縣西前遺址出土的八頭身女王，高度達45cm，是造型優美得有如鋼彈的傑作。

### 繩文維納斯
長野縣棚畑遺跡挖掘出的孕婦土偶。黏土中鑲有雲母，散發出令人訝異的女性魅力。

### 萬歲土偶
從八岳西南山麓的坂上遺跡挖出。雙臂往兩側展開，就像在喊萬歲般。這個姿勢可以說是世界共通。

### 中空土偶
著保內野遺跡出土的中空土偶，是北海道唯一的國寶，內部中空卻不會破裂，雕刻技術堪比當代的陶製人偶。

### 心形土偶
群馬縣鄉原遺跡挖出的土偶，臉部呈愛心形狀。雖然是個人收藏，目前指定為重要文化財，寄放在東京國立博物館內。

**纖細**

**簡約**

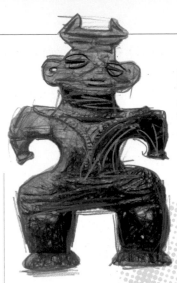

## 遮光器土偶

宮城縣鍛冶澤遺跡出土、繩文時代晚期的遮光器土偶。綁起的髮型就同如馬尾,造型相當優美。

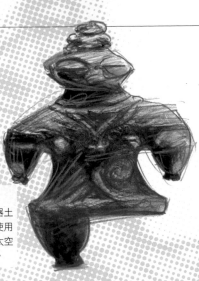

## 遮光器土偶

於龜岡遺跡出土的遮光器土偶,裝備著愛斯基摩人使用的遮光器,看起來就像太空人一樣,堪稱最高傑作。

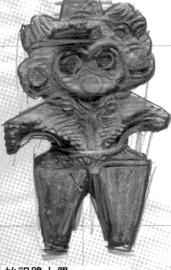

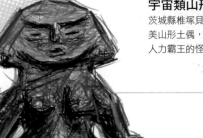

## 未來派鴟土偶

頭部平坦的鴟土偶,就像超人力霸王的怪獸杰頓。是從千葉縣銚子的余山貝塚出土,已指定為重要文化財。

## 始祖鴟土偶

臉部就像「鴟」的土偶,從埼玉縣真福寺貝塚出土。有大型圓耳飾與編髮,看起來相當時髦。

## 宇宙類山形土偶

茨城縣椎塚貝塚出土的優美山形土偶,造型就像超人力霸王的怪獸甲米拉。

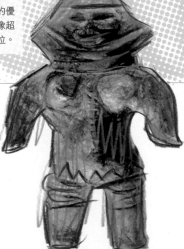

## 舞蹈類山形土偶

三角形的頭部就像一座小山,雙手的動作就像在跳舞。繩文時代後期的關東地區產量相當大。

装飾 ➡

# 美麗的墳墓
# 古墳
Old Tomb

古墳指的是「達墳塚規模的巨大墳墓」，據說全日本有15萬座以上。古墳通常是權力者的象徵，規模與形狀會隨著時代與埋葬人物而異。古墳內部設有棺木與石造房間，除了埋葬死者與陪葬品外，據信周遭還曾配置象徵人物或動物的埴輪。

## ❶前方後圓墳

由圓形與長方形組成的古墳，造型儼然就像鑰匙孔。主要出現在西日本，據信埋葬的是當時地位最高的人物，應該是王族、王族背後的家族，或是與大和政權關係密切的地方當權者。從3世紀左右普及，5世紀左右從東北（岩手縣）到九州南部（鹿兒島縣）等日本各地都看得到。其中位於大阪的仁德天皇陵墓，光是墳塚就達486m。

## ❷前方後方墳

集中建設於古墳時代初期，是由許多長方形組成的古墳。前方後方墳主要流行於3～4世紀，建築期間短，主要分布於東日本。日本各地約有5,200座前方後圓墳，相較之下僅250～300座的前方後方墳就罕見許多。

## ❸圓墳

整體形狀都是圓形的古墳，由於建設方式較簡單，日本各地都可以看得到。目前日本古墳約有9成是圓墳，雖然大半都是小型圓墳，但也有直徑達100m的大規模圓墳。據信埋葬者的地位低於前方後圓墳。

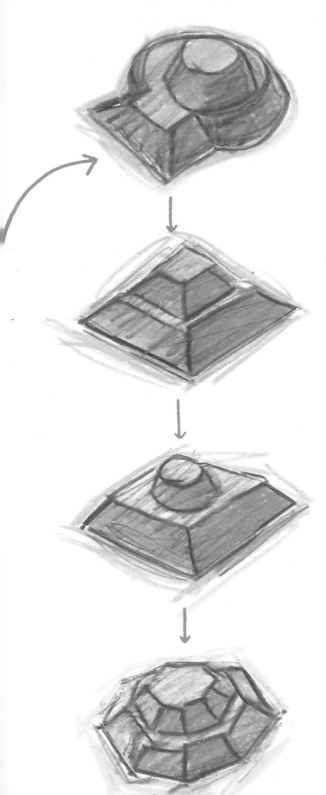

## ❹帆立貝式古墳

帆立貝形狀的古墳，分成「圓墳上有突出的方形建築」與「前方後圓墳形狀，但前方較短小」這兩種。據信是受到政治因素影響，不能建造出前方後圓墳，所以才會變成帆立貝形狀。

## ❺方墳

四方形的古墳，出現時期橫跨整個古墳時代，數量僅次於圓墳。世界三大陵墓之一的秦始皇陵正是屬於這種方墳。

## ❻上圓下方墳

分成上下兩層，下層為方形，上層為圓形的古墳，造型相當罕見。近代皇室也採用了這種設計，包括明治天皇的伏見桃山陵、大正天皇的多摩陵，以及昭和天皇的武藏野陵。

## ❼八角墳

古墳時代末期出現的正八邊形古墳，最具代表性的是京都御廟野古墳、奈良的野口王墓古墳等。據信這種形狀反映了道教與古代中國的思想。

# 悼念死者的立體造物
# 埴輪
Clay Image

埴輪是擺設在古墳周邊的素燒立體造型物。
主要出現在3世紀後半至6世紀後半的古墳時代。

最早的埴輪是圓筒狀。原本
是擺設甕瓶等器皿的底座，
後來發展出牽牛花造型等圓
筒狀埴輪。

出現了犬馬等動物埴輪，以
及巫女等人物埴輪等。

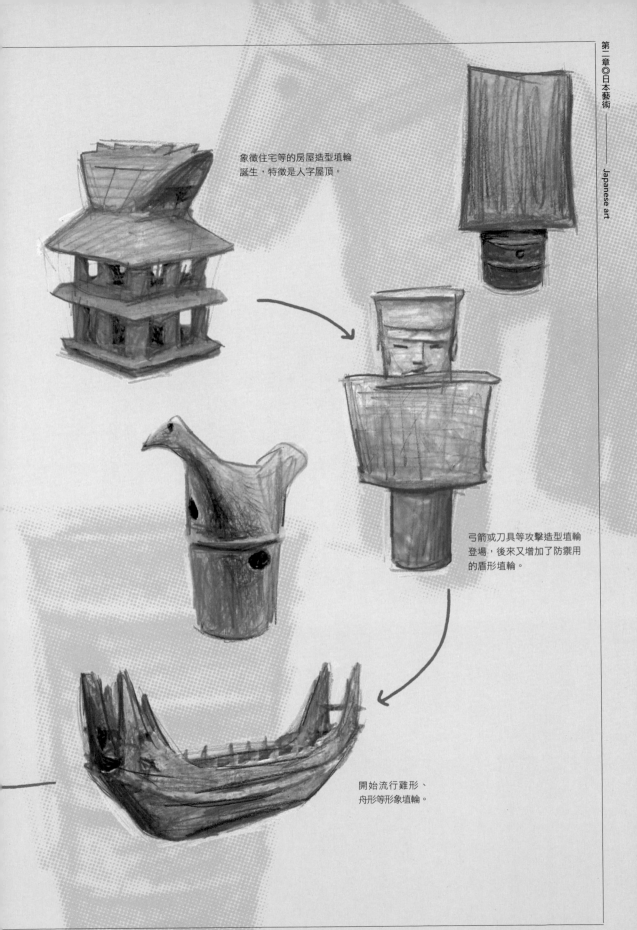

象徵住宅等的房屋造型埴輪
誕生，特徵是人字屋頂。

弓箭或刀具等攻擊造型埴輪
登場，後來又增加了防禦用
的盾形埴輪。

開始流行雞形、
舟形等象形埴輪。

祈願的雕刻師

# 佛師
Sculptor of Buddha Statue

佛教從朝鮮與中國大陸傳到日本時，專門雕刻佛像的佛師也隨之移居日本。
飛鳥時代，鞍作止利將佛像製作技術傳承下去，鞍作一族也活躍很長一段時間。

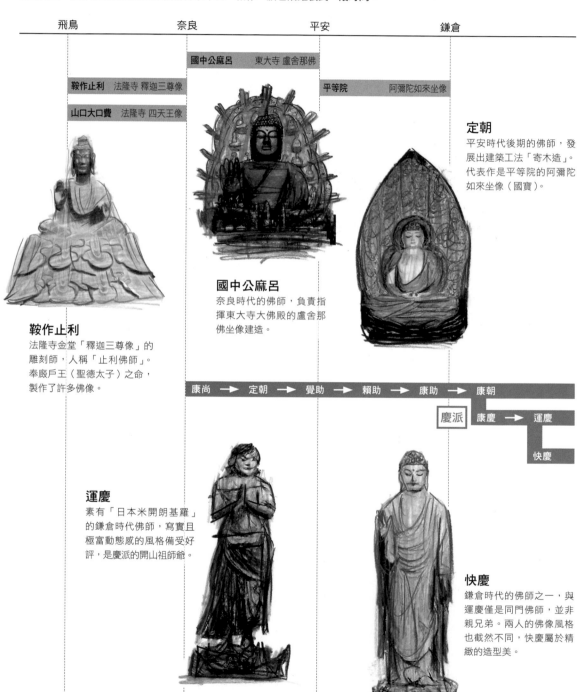

| 飛鳥 | 奈良 | 平安 | 鎌倉 |
|---|---|---|---|

國中公麻呂　　東大寺 盧舍那佛

鞍作止利　法隆寺 釋迦三尊像

山口大口費　法隆寺 四天王像

平等院　　　　阿彌陀如來坐像

## 定朝
平安時代後期的佛師，發展出建築工法「寄木造」。代表作是平等院的阿彌陀如來坐像（國寶）。

## 國中公麻呂
奈良時代的佛師，負責指揮東大寺大佛殿的盧舍那佛坐像建造。

## 鞍作止利
法隆寺金堂「釋迦三尊像」的雕刻師，人稱「止利佛師」。奉廄戶王（聖德太子）之命，製作了許多佛像。

康尚　➡　定朝　➡　覺助　➡　賴助　➡　康助　➡　康朝

慶派　　康慶　➡　運慶

快慶

## 運慶
素有「日本米開朗基羅」的鎌倉時代佛師，寫實且極富動態感的風格備受好評，是慶派的開山祖師爺。

## 快慶
鎌倉時代的佛師之一，與運慶僅是同門佛師，並非親兄弟。兩人的佛像風格也截然不同，快慶屬於精緻的造型美。

| 室町 | 江戶 | 明治 | 大正 | 昭和 |
|---|---|---|---|---|

圓空

木喰

籔內佐斗司

西村公朝

**木喰**

江戶時代後期佛師，踏遍日本各地，打造1,000尊以上的木雕佛像。柳宗悅將其作品稱為「微笑佛」，使木喰聲名大噪。

高村東雲　→　高村光雲

**圓空**

終生雕出12萬尊佛像的遊行僧，以活用木材裂痕的粗獷雕刻手法聞名。

**高村光雲**

佛師高村東雲的徒弟，後來被收為養子。最經典的作品是上野公園的西鄉隆盛像。

## 佛像鑑賞術

佛像的種類相當豐富，大致上可分為「如來」、「菩薩」、「明王」、「天部」，其他還有歷史真實存在過的高僧像、釋迦弟子「羅漢」等。

# 佛像
Buddha Statue

**悟道了**
## 如來

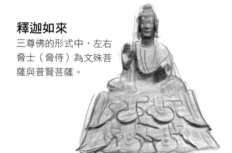

### 釋迦如來
三尊佛的形式中，左右脅士（脅侍）為文殊菩薩與普賢菩薩。

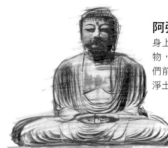

### 阿彌陀如來
身上披著單件衣物，負責引領人們前往西方極樂淨土。

**修行中**
## 菩薩

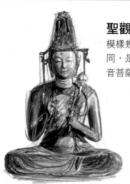

### 聖觀音菩薩
模樣幾乎與人類相同，是最基本的觀音菩薩像。

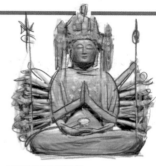

### 千手觀音菩薩
象徵「無限」的千手，能夠救贖範圍遼闊的人們。

**以忿怒相震懾邪惡**
## 明王

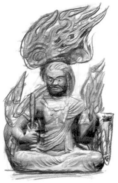

### 不動明王
最具代表性的明王，右手持雙刃劍，左手持羅索。

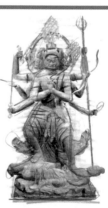

### 降三世明王
通常為三頭八臂，朝向正面的臉有三顆眼睛。

**古印度神話的神祇**
## 天部

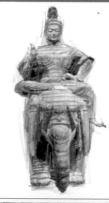

### 帝釋天
源自古印度神話的雷神，屬於戰神，因此身著鎧甲。

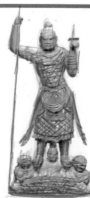

### 毘沙門天
通常身著鎧甲，手托寶塔，或者是手叉腰，腳底踩著岩石底座或是惡鬼。

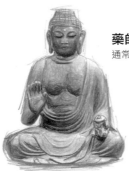

**藥師如來**
通常左手持藥瓶。

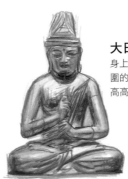

**大日如來**
身上有充滿菩薩氛
圍的裝飾品，頭髮
高高束起。

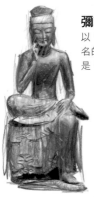

**彌勒菩薩**
以「半跏思惟」姿勢聞
名的菩薩。「彌勒」就
是「慈悲」的意思。

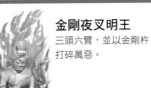

**地藏菩薩**
日本人相當熟悉的
菩薩，暱稱「地藏
大人」。

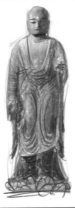

**文殊菩薩**
又名「智慧佛」，常
見姿勢是坐在蓮花
台上，坐駕為獅子。

**大威德明王**
降伏蔓延於世間的
惡，跨坐在水牛上
的腿多達6條。

**金剛夜叉明王**
三頭六臂，並以金剛杵
打碎萬惡。

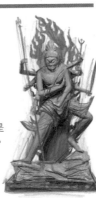

**軍荼利明王**
三頭八臂，特徵是
纏繞在身上的蛇。

**金剛力士**
通常會以「阿形」與「吽形」兩尊成對配置。

**八部眾**
保護佛教的印度神，有
龍、夜叉與阿修羅等。

**吉祥天**
印度神話女神拉克
什米在佛教中呈現
的模樣。

大地的藝術

# 燒製器皿年表
Pottery and Porcelain Timeline

日本燒製器皿起始於繩文土器，後來從朝鮮與中國習得許多技法後，朝著獨自的方向邁進，
並發展出放眼世界都無以替代的陶瓷文化。

| 繩文 | 彌生 | 古墳 | 飛鳥 | 奈良 | 平安 | 鎌倉 |

### 繩文土器
擁有繩結紋路的土器，
堪稱日本美學的源頭。
是持續約1萬年的繩文
時代藝術品。

### 奈良三彩
奈良時代仿中國唐三彩而
創作的陶器，特徵是使用
綠、褐、白這三色的釉彩。

繩文土器　　彌生土器　　土師器

土偶

埴輪

須惠器

奈良三彩

常滑

古瀨戶（灰釉陶器）

備前

信樂

### 彌生土器
彌生時代使用的堅硬
素燒土器，通常造型
簡約、外觀泛紅。

### 須惠器
古墳時代開始出現的陶質
土器，使用從朝鮮半島傳
來的製作技術，並在日本
普及。

### 燒締
不使用釉藥，以高溫燒
製。日本各地都有形形
色色的燒締窯場，最有
名的是備前、伊賀、信
樂、丹波等。

| 室町 | 桃山 | 江戶 | 明治 | 大正 | 昭和 |
|---|---|---|---|---|---|

**志野**
桃山時代美濃（岐阜縣）燒製的白釉陶器，有很長一段時間是失傳的夢幻陶器，到了昭和初期終於復活。

**織部**
起始於千利休弟子古田織部的指導，出現了許多設計奇特的茶具等。

珠洲

志野

織部

瀨戶

樂

**樂**
桃山時代由長次郎創辦，最初構想源於千利休。使用樂燒茶器飲茶堪稱最高的享受，在現今日本也深受喜愛。

京燒

**唐津／萩**
運用登窯、蹴轆轤、釉藥等從朝鮮傳來的技術，並順利在日本普及化。

唐津／萩

瓷器（伊萬里／九谷）

**瓷器**（伊萬里／九谷）
朝鮮陶工李參平打造出日本最初的瓷器。從伊萬里港進出口，所以又稱為伊萬里燒。

# 侘的美學
# 樂茶碗
Raku Ware

桃山時代樂家的創始者長次郎，與茶湯集大成者千利休共同打造出的樂茶碗，從優美的前衛茶具逐漸成長為日本美學核心。「樂燒」之名取自於豐臣秀吉建造的「聚樂第」之名。

### 初代 長次郎
受到千利休的委託啟發，創設樂燒，藉厚重的造型表現禪的思想。

### 第二代 常慶
構築樂家基礎的人物，風格比長次郎輕盈華麗。

### 第三代 道入
常慶的長男，也是一位名匠，別稱ノンコウ（Nonkou）。與本阿彌光悅交流後，受其影響確立了時髦的造型。

### 第四代 一入
受到三代道入的影響，引進新技法之餘，也向初代長次郎致敬。

### 第五代 宗入
與尾形光琳、乾山兄弟是表兄弟，追求簡約的造型之美。

### 第六代 左入
個性非常努力，受到樂家歷代與本阿彌光悅的影響之餘，也極力開創獨特風格。

**第七代 長入**
頗具厚重感的風格，特徵是大尺寸且厚實。

**第八代 得入**
年輕時即病死，因此作品數量很少，風格深受其父長入影響。

**第九代 了入**
14歲時就繼承第九代吉左衛門之名。以使用刮刀的設計方式聞名，風格為形狀顯眼且極富裝飾性。

**第十代 旦入**
巧妙運用刮刀的達人，經典作品是赤樂茶碗，特徵是窯變造成的鮮豔色彩。

**第十一代 慶入**
在茶湯等傳統文化遭廢的時代，著手於裝飾品等豐富創作，風格充滿詩意。

**第十二代 弘入**
風格柔和，作品帶有輕盈紅色與圓潤感，以獨特的刮刀用法為特徵的名匠。

**第十三代 惺入**
發行茶道研究誌，致力於茶道文化啟蒙。熱衷於釉藥研究，勇於嘗試新事物。

**第十四代 覺入**
設立樂美術館後，捐贈樂家代代相傳的作品與資料並對外公開。特徵是傳統中帶有現代感的時髦設計。

**第十五代 吉左衛門**
特徵是大膽的刮刀削法，以及雕刻作品般的前衛風格。造型的風格為激烈中帶有深遠靜謐。

華麗之美的系譜

# 現代日本畫年表
Modern Japanese Painting Timeline

這裡要介紹狩野派、大和繪、琳派、浮世繪等傳承日本傳統美學與技法的畫家。
在不斷西化的世界潮流中，這些現代日本畫仍堅持守護獨特的世界觀，直至今日。

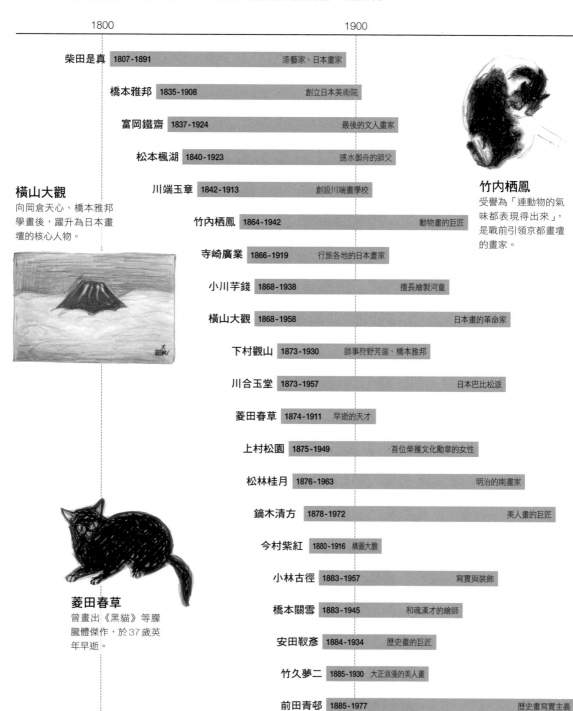

| | | |
|---|---|---|
| 1800 | 1900 | |

柴田是真 1807-1891　　　　　　　　　漆藝家、日本畫家

橋本雅邦 1835-1908　　　　　　　創立日本美術院

富岡鐵齋 1837-1924　　　　　　　最後的文人畫家

松本楓湖 1840-1923　　　　　　速水御舟的師父

川端玉章 1842-1913　　　　創設川端畫學校

竹內栖鳳 1864-1942　　　　　　　　動物畫的巨匠

寺崎廣業 1866-1919　　　行旅各地的日本畫家

小川芋錢 1868-1938　　　　擅長繪製河童

橫山大觀 1868-1958　　　　　　　日本畫的革命家

下村觀山 1873-1930　　師事狩野芳崖、橋本雅邦

川合玉堂 1873-1957　　　　　　日本巴比松派

菱田春草 1874-1911　早逝的天才

上村松園 1875-1949　　　　首位榮獲文化勳章的女性

松林桂月 1876-1963　　　　　　明治的南畫家

鏑木清方 1878-1972　　　　　　美人畫的巨匠

今村紫紅 1880-1916　構圖大膽

小林古徑 1883-1957　　　　寫實與裝飾

橋本關雪 1883-1945　　和魂漢才的繪師

安田靫彥 1884-1934　歷史畫的巨匠

竹久夢二 1885-1930　大正浪漫的美人畫

前田青邨 1885-1977　　　　　歷史畫寫實主義

**橫山大觀**
向岡倉天心、橋本雅邦
學畫後，躍升為日本畫
壇的核心人物。

**竹內栖鳳**
受譽為「連動物的氣
味都表現得出來」，
是戰前引領京都畫壇
的畫家。

**菱田春草**
曾畫出《黑貓》等朦
朧體傑作，於37歲英
年早逝。

1900　　　　　　　　　　　　2000

| | |
|---|---|
| 川端龍子 | 1885-1966　極富躍動感的巨大畫面 |
| 土田麥僊 | 1887-1936　西洋風日本畫 |
| 小村雪岱 | 1887-1940　時髦的全方位藝術家 |
| 村上華岳 | 1888-1939　刺激感官的美學與領域 |
| 奧村土牛 | 1889-1990　柔和的光 |
| 小野竹喬 | 1889-1979　明亮的自然美 |
| 堂本印象 | 1891-1975　日本畫抽象表現主義 |
| 福田平八郎 | 1892-1974　去除多餘要素的繪畫 |
| 速水御舟 | 1894-1935　夢幻的「炎舞」 |
| 小倉遊龜 | 1895-2000　現代日本畫 |
| 伊東深水 | 1898-1972　美人畫的新境界 |
| 橋本明治 | 1904-1991　輪廓線很粗的人物畫 |
| 片岡球子 | 1905-2008　普普風的日本畫 |
| 東山魁夷 | 1908-1999　胼特烈式的畫風 |
| 田中一村 | 1908-1977　孤高的日本畫家 |
| 秋野不矩 | 1908-2001　對印度的憧憬 |
| 高山辰雄 | 1912-2007　滿盈抒情感的畫面 |
| 加山又造 | 1927-2004　華麗的屏風畫 |
| 平山郁夫 | 1930-2009　絲路的畫家 |
| 千住博 | 1958年-　夢幻瀑布 |

**速水御舟**
藉精緻筆觸描繪象徵般的世界，40歲時留下《炎舞》等傑作而驟逝。

新繪畫的探究

# 現代洋畫家年表
Modern Western Painting Timeline

日本的現代洋畫，起始於明治時代的高橋由一、黑田清輝與淺井忠等人，
昭和時代更是誕生許多巨星畫家，以各自獨特的畫風爭奇鬥艷。

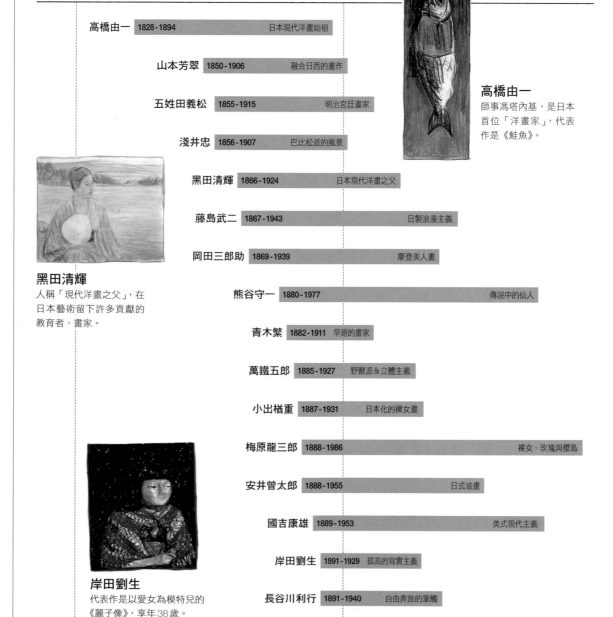

| | 1800 | | 1900 | |
|---|---|---|---|---|

高橋由一　1828-1894　日本現代洋畫始祖

山本芳翠　1850-1906　融合日西的畫作

五姓田義松　1855-1915　明治宮廷畫家

淺井忠　1856-1907　巴比松派的風景

黑田清輝　1866-1924　日本現代洋畫之父

藤島武二　1867-1943　日製浪漫主義

岡田三郎助　1869-1939　摩登美人畫

熊谷守一　1880-1977　傳說中的仙人

青木繁　1882-1911　早逝的畫家

萬鐵五郎　1885-1927　野獸派&立體主義

小出楢重　1887-1931　日本化的裸女畫

梅原龍三郎　1888-1986　裸女、玫瑰與櫻島

安井曾太郎　1888-1955　日式油畫

國吉康雄　1889-1953　美式現代主義

岸田劉生　1891-1929　孤高的寫實主義

長谷川利行　1891-1940　自由奔放的筆觸

古賀春江　1895-1933　日式超現實主義

鈴木信太郎　1895-1989　充滿活力的樸素派

**高橋由一**
師事馮塔內基，是日本
首位「洋畫家」，代表
作是《鮭魚》。

**黑田清輝**
人稱「現代洋畫之父」，在
日本藝術留下許多貢獻的
教育者、畫家。

**岸田劉生**
代表作是以愛女為模特兒的
《麗子像》，享年38歲。

| | 1900 | 2000 |
|---|---|---|

中川一政 | 1893-1991 | 日本梵谷

村山槐多 | 1896-1919 | 22歲離世的天才

林武 | 1896-1975 | 紅色富士山

東鄉青兒 | 1897-1978 | 洋畫壇重要人士

佐伯祐三 | 1898-1928 | 巴黎之牆

岡鹿之助 | 1898-1978 | 粗糙紋理

關根正二 | 1899-1919 | 20歲離世

荻須高德 | 1901-1986 | 巴黎都市風景

鳥海青兒 | 1902-1972 | 單純化的構圖與紋理

三岸好太郎 | 1903-1934 | 早逝的現代主義畫家

海老原喜之助 | 1904-1970 | 馬與藍

三岸節子 | 1907-1946 | 修羅之花

靉光 | 1908-1999 | 充滿謎團的超現實主義

松本竣介 | 1912-1948 | 都市的風景

菅井汲 | 1919-1996 | 單純化的框架

鴨居玲 | 1928-1985 | 人類與社會的黑暗

有元利夫 | 1946-1985 | 日製濕壁畫

**東鄉青兒**
以柔和線條與淡雅色調組
成的女性畫像風靡一世。

**海老原喜之助**
多半以馬為母題，特徵
是搭配鮮豔的藍色。

# 戰後前衛藝術史
Postwar Avant-garde Art History

近年日本逐漸將目光聚焦在尚未成名的前衛藝術家。
日本的前衛藝術，包括「讀賣獨立展」、「具體美術協會」、「物派」等，對當代創作者帶來相當大的影響。

| 1950 | 1955 |

日本前衛美術家俱樂部（日本アヴァンギャルド美術家クラブ）

蘆屋美術協會　　　　　　　　　　　　　具體美術協會

### 具體美術協會
1954 年在兵庫縣蘆屋市，以吉原治良為中心組成的前衛美術團體。

日本獨立展（日本アンデパンダン展）　　　　　　　讀賣獨立展（読売アンデパンダン展）

TAKEMIYA 畫廊（タケミヤ画廊）

### TAKEMIYA 畫廊
1951～1957 年在神田駿河台下經營的畫廊。由評論家瀧口修造擔任企畫，對日本的當代藝術影響甚鉅。

### 九州派
1950 年代以福岡為據點展開活動的日本前衛藝術先驅，特徵是大量使用瀝青與廢棄物。

九州派

零次元

### 零次元
活躍於 1960 年代的前衛行為藝術團體，經常有過激的全裸表演。

1960                    1965                    1970

### 新達達主義組織者
### （ネオダダイムズオルガ
### ナイザーズ）
1960年於東京組成的前衛藝術團體，在吉村益信的帶領下進行即興的街頭行為藝術表演。

新達達主義組織者

高赤中心（ハイレッドセンター）

時間派

暗黑舞踏

狀況劇場

### 高赤中心
1963年由高松次郎、赤瀨川原平、中西夏之組成的前衛藝術團體。其中赤瀨川因作品《模型千圓鈔票》涉嫌偽造貨幣遭起訴，審理期間創作了《大日本零圓鈔票（真鈔）》等。

天井棧敷

物派（もの派）

### 物派
1960年代至1970年代運用石、木、土等自然素材的派系，代表作品是關根伸夫的《位相－大地》，是挖洞後將挖出的土壤製成圓柱，並將兩者擺在一起。

### 天井棧敷
寺山修司主持的實驗性演劇團體，負責製作海報的是橫尾忠則。

# Made in Japan的前衛藝術
# 具體藝術協會
Gutai Art Association

以吉原治良為中心，於1954年組成的前衛藝術集團。曾發行機構刊物《具體》，持續發表許多嶄新的作品，範圍橫跨行為藝術、偶發藝術、裝置藝術等。

圓的探索
### 吉原治良
Yoshihara Jiro／1905 - 1972

ACTION

用腳畫的作品
### 白髮一雄
Shiraga Kazuo／1924 - 2008

瓶裝顏料砸畫布
### 嶋本昭三
Shimamoto Shozo／1928 - 2013

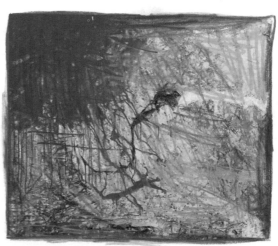

顏料的「溜込」
### 元永定正
Motonaga Sadamasa／1922 - 2011

## 行為藝術

電燈衣
**田中敦子**
Tanaka Atsuko／1932 - 2005

## 觀念藝術

以玩具車自行畫出的線之軌跡
**金山明**
Kanayama Akira／1924 - 2006

直線紋與五顏六色組成的抽象畫
**山崎鶴子（山崎つる子）**
Yamazaki Tsuruko／1925 - 2019

撕裂紙的行為藝術
**村上三郎**
Murakami Saburo／1925 - 1996

## 鮮有人知的藝術史

# 值得注目的洋畫家

Remarkable Artists

日本竟然有這麼厲害的畫家！一睹
許多才華遭埋沒的藝術家的傑出創
作，肯定令人興起如此想法。這裡就
要挑出值得重新審視的現代日本洋畫
家，按照類別介紹給各位。

## 材質派

土牆繪畫
**鳥海青兒**
Chokai Seiji／1902 - 1972

## 樸素派

保有童真的新境界
**松田正平**
Matsuda Shohei／1913 - 2004

異端的行旅畫家
**長谷川利行**
Hasekawa Toshiyuki／1891 - 1940

單純化的色彩宇宙
**菅野圭介**
Sugano Keisuke／1909 - 1963

充滿詩意的樸素派
**曾宮一念**
Somiya Ichinen／1893 - 1994

濃厚的顏料塊
**小泉清**
Koizumi Kiyoshi／1900 - 1962

## 抽象派

幽玄主義之神
### 岡田謙三
Okada Kenzo／1902 - 1982

減法的抽象畫
### 山口長男
Yamaguchi Takeo／1902 - 1983

漆黑的材質感
### 香月泰男
Kazuki Yasuo／1911 - 74

## 超現實派

夢幻標本箱
### 三岸好太郎
Migishi Kotaro／1903 - 1934

拼貼風繪畫
### 古賀春江
Koga Harue／1895 - 1933

Made in Japan的超現實主義
### 北脇昇
Kitawaki Noboru／1901 - 1951

# 值得注目的版畫家

## Remarkable Print Artists

版畫可以說是日本的拿手技藝，從浮世繪時代至現代的日本，簡直是優秀版畫藝術家的寶庫。接下來要挑出值得重新審視的近代日本版畫家，按照類別介紹給各位。

### 風景／人物派

失蹤的版畫家
**藤牧義夫**
Fujimaki Yoshio／1911 - 1935？

### 浮世繪派

勾勒行旅情懷的新版畫
**川瀨巴水**
Kawase Hasui／1883 - 1957

風景畫的新境界
**吉田博**
Yoshida Hiroshi／1876 - 1950

賦予會津藝術氣息的男人
**齋藤清**
Saito Kiyoshi／1907 – 1997

山的版畫家
**畦地梅太郎**
Azechi Umetaro／1902 - 1999

明治浮世繪師
**小林清親**
Kobayashi Kiyochika／1847 - 1915

# 銅版畫派

**巴黎銅版畫家**
## 長谷川潔
Hasegawa Kiyoshi／1891 - 1980

**詩意版畫的實驗**
## 南桂子
Minami Keiko／1911 - 2004

**彩色美柔汀的開拓者**
## 濱口陽三
Hamaguchi Yozo／1909 - 2000

# 抽象畫派

**無意識的前衛**
## 瑛九
Ei kyu／1911 - 1960

**抽象版畫的新境界**
## 恩地孝四郎
Onchi Koshiro／1891 - 1955

**銅版畫詩人**
## 駒井哲郎
Komai Tetsuro／1920 - 1976

# 後記
## Epilogue

　　我第一次購買的藝術品是水彩畫，是由憧憬的畫家岡田謙三所繪。當時我25歲左右，才剛出社會而已，這幅畫成了我後來購買形形色色藝術品的契機，包括黑田清輝的書信、武者小路實篤的畫、田中一光與橫尾忠則的絹印版畫、須田剋太的書。還有佛像、佛塔、古代磚瓦、歷史文物的碎片，古陶瓷則從繩文土器到古唐津、古伊萬里的蕎麥豬口杯等都有，範圍相當廣泛。我仔細找出文物間的關係，就算只是一處花紋也會嘗試以自己的想法理解、用自己的話語說出來。結果發現藝術作品之間的「關聯性」，有助於拓展藝術鑑賞的樂趣。

　　不知不覺間，以自己的方式繪製圖解後，受邀到美術館解說的工作委託增加了。第一份接到這方面的工作，是在東京的普利司通美術館（現為ARTIZON美術館）解說非正式主義和日本書籍之間有什麼關係，後來又到Bunkamura The Museum分析包浩斯的人際關係，並在山種美術館解釋日本畫的變遷。我從未想過自己的藝術解讀，會以這樣的方式派上用場，感到非常榮幸。

　　其實我學生時代曾在美術館打工過，當時第一份解說工作，是在戰後前衛美術運動「具體」的展覽會上。當時做的事情與現在的工作幾乎無異，連我自己都感到不可思議。

　　藝術有「鏡」與「窗」這兩個要素，有時候作品是「反映內心的鏡子」，有時則會化為「心靈之窗」，將我們帶到未知的風景之中。我由衷期望本書能夠為各位打開一扇窗，開始欣賞無法以常識解讀的藝術作品。最後要鄭重感謝負責裝幀的NILSON design studio的望月昭秀先生、境田真奈美小姐、林真理奈小姐、本吉康成編輯，以及總是諸多關照的美術館相關人士。

中村邦夫

## 中村邦夫
Nakamura Kunio

1971年出生於東京，荻窪Book cafe「6次元」店主。曾任骨董鑑定節目、NHKworld的日本傳統文化介紹節目製作人。現以金繕修復創作家的身分活動中。著作包括《村上春樹詞典：一本書讀懂村上春樹世界》（大風文化）、《打造人們集結的「連結場所」方法》、《散步感受村上春樹》、《Parallel Career》、《金繕手帖》、《貓思考》、《第一次的金繕BOOK》、《古藝術手帖》（以上皆為暫譯）等。

STAFF

撰文、插圖：ナカムラクニオ(6次元)
裝幀：望月昭秀、境田真奈美、林真理奈(NILSON)
編輯：本吉康成
攝影：らくだ（P.111）

# 用年表學藝術史

ART HISTORY WITH CHARTS
Copyright
© 2019 KUNIO NAKAMURA
© 2019 GENKOSHA Co., LTD.
Originally published in Japan by GENKOSHA Co., LTD.,
Chinese ( in traditional character only ) translation rights
arranged with GENKOSHA Co., LTD.,
through CREEK & RIVER Co., Ltd.

出版／楓書坊文化出版社
地址／新北市板橋區信義路163巷3號10樓
郵 政 劃 撥／19907596 楓書坊文化出版社
網址／www.maplebook.com.tw
電話／02-2957-6096　　傳真／02-2957-6435
作者／中村邦夫
翻譯／黃筱涵
責任編輯／江婉瑄
內文排版／楊亞容
校對／邱鈺萱
港澳經銷／泛華發行代理有限公司
定價／350元
出版日期／2021年1月

國家圖書館出版品預行編目資料

用年表學藝術史／中村邦夫作；黃筱涵譯.
-- 初版. -- 新北市：楓書坊文化出版社,
2021.01　面；　公分

ISBN 978-986-377-646-8（平裝）

1. 藝術史　2. 世界史　3. 年表

909.1　　　　　　　　　109017384